THE LATINO LIST
LA LISTA DE LATINOS

LA LISTA DE LATINOS
THE LATINO LIST

TIMOTHY GREENFIELD-SANDERS
AND MARIA HINOJOSA

Presented by

contents | contenido

INTRODUCTION	6
AMERICA FERRERA	18
ROBERT MENÉNDEZ	26
DR. MARTA MORENO VEGA	32
JOHN LEGUIZAMO	40
JANET MURGUÍA	48
CÉSAR CONDE	56
SONIA SOTOMAYOR	62
ANTHONY D. ROMERO	70
EVA LONGORIA	78
JULIE STAV	86
CHI CHI RODRÍGUEZ	94
SANDRA CISNEROS	100
GLORIA ESTEFAN	108

EMILIO ESTEFAN	116
GISELLE FERNÁNDEZ	122
EDDIE "PIOLÍN" SOTELO	130
CHRISTY TURLINGTON BURNS	136
PITBULL	142
JOSÉ HERNÁNDEZ	150
NELY GALÁN	158
HENRY CISNEROS	166
CONSUELO CASTILLO KICKBUSCH	174
RALPH DE LA VEGA	180
RAÚL YZAGUIRRE	188
BIOGRAPHIES	196
ACKNOWLEDGMENTS	200

introduction | introducción

There is always a great story behind any big project and *The Latino List* has one, too. But this story sheds light on both the current moment we are living and why this project, in my view, has historical significance.

But first *la historia*...

Ingrid Duran and Catherine Pino first approached me about *The Latino List* while everyone was celebrating a high moment for Latinos in the United States of America.

It was the fall of 2009 at the annual Congressional Hispanic Caucus Institute's Gala in Washington, D.C. The gala has become one of those "it" places to be for smart, up-and-coming and established Latinos, from university students and social workers to senators and CEO's. That night, in a nod to the power of Latino voters who turned out and helped elect the country's first African-American leader, President Barack Obama was showing up to speak, and the newly sworn in

Siempre hay una historia extraordinaria detrás de cualquier gran proyecto y *The Latino List (La lista latina)*, no es la excepción. Esta historia no sólo ayuda a dilucidar el momento actual en que vivimos, sino, en mi opinión, el porqué este proyecto tiene trascendencia histórica.

Pero comencemos con la historia...

Ingrid Durán y Catherine Pino se pusieron en contacto conmigo por primera vez para hablar sobre *The Latino List* cuando todo el mundo celebraba un momento cumbre en la vida de los latinos en los Estados Unidos de América.

Era el otoño del año 2009 en la celebración anual del Congressional Hispanic Caucus Institute (Instituto del Comité Hispano del Congreso) en Washington, D.C. Esta gala se ha convertido en uno de esos "sitios" donde hay que estar, para aquellos latinos inteligentes que comienzan a tener éxito y para los ya establecidos, desde estudiantes universitarios

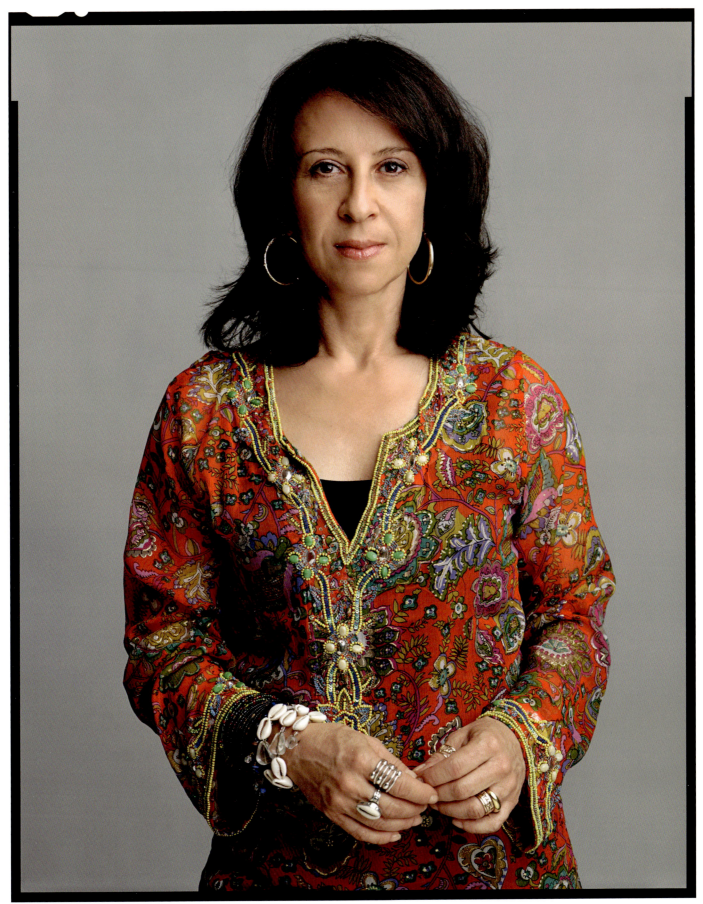

New York City, May, 2011

Puerto Rican Supreme Court Justice Sonia Sotomayor was in attendance.

Ingrid and Catherine, D.C.-based, Latina powerhouses from Los Angeles and New Mexico, who are also an out gay couple, approached me and told me about their dream project.

"This is our time," they said, and both smiled and hugged me. "We are going to make this happen! This is too important for everyone—Latinos and non-Latinos alike. We are going to do this!"

And here it is—thanks to them and to the wonderful Timothy Greenfield-Sanders and his team and Susan y trabajadores sociales, hasta senadores y presidentes de compañías. Esa noche, en un gesto de aprobación hacia el poder de los votantes latinos, que acudieron a las urnas para ayudar a elegir al primer líder africano-americano del país, el Presidente Barack Obama iba a dar un discurso, con la asistencia de la recién juramentada magistrada de la Corte Suprema de Justicia, puertorriqueña, Sonia Sotomayor.

Ingrid y Catherine, dos latinas de extraordinaria energía y motivación, de Los Ángeles y Nuevo México, respectivamente, residentes en el D.C, y quienes también son abiertamente una pareja gay, se me acercaron para contarme acerca del proyecto con el que soñaban.

"Este es nuestro momento", dijeron, y ambas sonrieron y me abrazaron. "¡Vamos a hacerlo realidad! Esto es de gran importancia para todos, tanto para quienes son latinos como para quienes no lo son. ¡Vamos a hacerlo!"

Y, gracias a ellas y al maravilloso Timothy Greenfield-Sanders, a su equipo, y a Susan Gonzáles, entre muchos otros, quienes trabajaron duro para hacer de este sueño una realidad, aquí lo tenemos.

Gonzales, among many others who worked hard to make this dream into a reality.

But back to that night at the gala. I have been a journalist who, among many things, has documented the story of Latinos in this country for 30 years. And that night in 2009, I remember feeling like something had shifted. There was *poder* at that gala. Latinos and Latinas commanding their power, coming into their own, a special night with the country's first Latina Supreme Court Justice. That was the kind of thing people thought should happen but never would. A Puerto Rican woman speaking not just for Latinos but for all Americans. I knew something had changed in the Latino ethos that evening when more people were lining up to have their photo taken with Sotomayor than with J. Lo, who was also there. Our Latino icons were changing in front of our very eyes. It was an unforgettable, magical moment of being surrounded by potential and hope and *fuerza* and *felicidad*.

Now, fast forward to when we actually started filming this project in the spring of 2010. It was a different time with a very different sentiment

Pero volvamos a aquella noche de la gala. He sido una reportera quien ha documentado la historia de los latinos en este país durante 30 años, entre muchas cosas, pero esa noche del año 2009, recuerdo haber sentido como si en esencia, algo hubiera cambiado. En esa gala había *poder*. Los latinos y las latinas podían preciarse de su poder, triunfaban, inspiraban respeto; era una noche especial que contaba con la presencia de la primera magistrada latina en la Corte Suprema de Justicia. Ese era el estilo de cosas que la gente pensaba debían pasar pero que nunca sucedían. Una mujer puertorriqueña hablando no sólo en nombre de los latinos sino de todos los estadounidenses. Supe que algo se había transformado esa noche en el *etos* latino, al ver que un mayor número de personas hacía fila para tomarse una foto con Sonia Sotomayor y no con J. Lo, quien también estaba allí. Nuestros ídolos latinos estaban siendo reemplazados frente a nuestros propios ojos. Sentirse rodeado de este gran potencial y de esperanza, de fuerza y felicidad, hicieron de éste un momento mágico e inolvidable.

Ahora, adelantémonos al momento en que comenzamos a filmar este

INTRODUCTION

among Latinos in this country. The celebratory mood of Latinos moving into real power was now faced with a huge challenge. From the leaps and bounds of swing votes helping to elect a black president, many Latinos now felt we might have to hide. *The Latino List* began filming the very same week that Arizona enacted its controversial SB1070 law. While Latinos fall on many different sides of the immigration debate, there was a collective breath-holding going on across many Latino communities after that law was signed.

Those two things happened at the same time: This expansive project to document and educate our country about Latinos, and a new state law that many believe is specifically anti-Latino.

I call this confusion "The U.S. Mambo"—three steps forward, two steps back—the series of mixed messages Latinos are constantly getting about who we are in this country. Attraction and revulsion. Praise and pity. Visible and invisible. Powerful and powerless. Stay or just go away.

Perhaps the entire year we have filmed this project, from 2010 to

proyecto en la primavera del año 2010. Era un momento incomparable en el que predominaba un sentimiento muy diferente entre los latinos de este país. El ambiente festivo de los latinos incursionando en el verdadero poder se veía ahora enfrentado a un inmenso desafío. Del inesperado y rápido progreso de los votos decisivos que ayudaron a elegir a un presidente negro, hay muchos latinos que ahora sienten que van a tener que esconderse. *The Latino List* comenzó a filmarse durante la misma semana en que Arizona promulgó su controversial ley SB1070. Mientras los latinos se situaban en muchas posiciones diferentes con respecto al debate de la inmigración, hubo muchos que tuvieron que contener la respiración a lo largo y ancho de muchas comunidades latinas después de la firma de esta ley.

Estas dos cosas sucedieron al mismo tiempo: La realización de este amplio proyecto para documentar y educar a nuestro país sobre lo que son los latinos, y la nueva ley estatal que muchos creen es específicamente anti-latina.

A esta confusión y a la serie de mensajes mezclados que los latinos constantemente reciben acerca de

2011, has been a time for many of us to ask the question—to ourselves, to each other, to others—"Who are we in relation to this country? If we have been here for generations, for decades or just for years, who are we Latinos in the United States?"

During our first round of interviews, I saw civil rights leader Raúl Yzaguirre and former HUD Secretary Henry Cisneros shed tears over Arizona. I also learned that Hollywood actress Eva Longoria had gone back to school to get a master's degree in Chicano Studies. Maybe that says it all. There is sadness but there is also tremendous hope.

And there is a hunger to know more.

As a young Mexican kid growing up in Chicago, I struggled with feeling invisible. But this younger Latino generation knows that they are visible now—even Dora the Explorer is bilingual and brown. But being seen is not enough now. Latinos want to be heard and recognized.

See me.

See me because I already am you. Latinos are everywhere in this country now. From Arkansas to Maine to Alaska and Alabama, we are present and we are intermarrying at a faster pace than other non-white

quiénes somos nosotros en este país, le doy el nombre del "mambo estadounidense" –tres pasos hacia adelante, dos pasos hacia atrás. Atracción y repulsión. Elogio y compasión. Ser visibles e invisibles. Poderosos y débiles. Quedarse o sencillamente irse.

Quizás el año entero que duró la filmación de este proyecto, desde el 2010 hasta el 2011, fue un período en el que muchos nos hicimos hecho la pregunta –a nosotros mismos, los unos a los otros, y a los demás— "¿Quiénes somos con respecto a este país? Así hayamos estado aquí por generaciones, por décadas o tan sólo algunos años, ¿quiénes somos nosotros los latinos en los Estados Unidos?"

Durante nuestra primera ronda de entrevistas, vi al líder pro derechos civiles Raúl Yzaguirre y al ex-secretario de la HUD (Department of Housing and Urban Development), Departamento de Vivienda y Desarrollo Urbano, Henry Cisneros, derramar

INTRODUCTION

groups. More and more of us are entering the middle class. We're creating a more than one trillion-dollar consumer market.

And yet hate crimes against Latinos are spiking.

It's the U.S. Mambo once again.

The power of this portrait of Latinos in the United States at the turn of the century is that it's not just the portrait of one individual, but rather of a sector of the United States of America that now represents the only demographic group that is growing.

lágrimas por lo sucedido en Arizona. También me enteré de que la actriz de Hollywood, Eva Longoria, había regresado a la universidad para obtener una Maestría en Estudios Chicanos. Tal vez eso lo dice todo; hay tristeza, pero también hay mucha esperanza.

Y hay deseos de saber más.

Yo luché con el sentimiento de ser invisible mientras crecía como una niña mexicana en Chicago, pero esta nueva generación de latinos sabe que ahora ellos son visibles, incluso *Dora, la exploradora* es bilingüe y de piel morena. Pero el ser visto ahora, sin embargo, no es suficiente. Los latinos quieren que se les escuche y que se les reconozca.

Mírenme a mí.

Mírenme porque yo ya soy usted. Los latinos están ahora por todas partes en este país. Desde Arkansas hasta Maine, hasta Alaska y Alabama, estamos presentes y nos estamos casando interracialmente a un ritmo más rápido que otros grupos que no son blancos. Cada vez un mayor número de nosotros está entrando en la clase media. Estamos produciendo un mercado consumidor de más de un billón de dólares.

It's important to repeat that statistic because it is really the only one that matters if you want to understand, not who Latinos are in this country, but rather who this country is becoming.

So here it is again. The Latino demographic is the only one in the United States growing exponentially. Another important statistic: every 60 seconds a Latino turns 18 in the United States.

So the hunger to know and understand who we are at this moment in history is real, and frankly, necessary. Latinos need to see themselves and learn from each other. And those who are not Latino need to understand our history and our presence and modern day role in building the next phase of American society.

There were poignant and touching moments in the journey of *The Latino List* and every single one of the interviews was deep and moving. My joy (even as a hard-nosed investigative journalist) was to spend time with these notable Latinos and ask them to relax and to dive deep into their hearts and tell us their story about being Latino in the United States. I asked them to look at you and me right in the eye and talk, *sin pelos en la lengua*.

Y, sin embargo, los crímenes de odio contra los latinos van en ascenso.

Una vez más se trata del mambo estadounidense.

La fuerza que tiene este retrato de los latinos en los Estados Unidos al comenzar el siglo es que no sólo es el retrato de un individuo, sino más bien el de un sector de los Estados Unidos de América que ahora representa el único grupo demográfico en crecimiento.

Es importante repetir esa estadística, porque es la única que realmente importa si se desea comprender no el hecho de quiénes son los latinos en este país, sino más bien en "qué" se está convirtiendo este país.

De modo que aquí está otra vez: El sector demográfico latino es el único en los Estados Unidos que está creciendo exponencialmente. Otra estadística importante es que cada 60 segundos, un latino en los Estados Unidos cumple 18 años.

Así es que el deseo de saber y de comprender quiénes somos en este momento de la historia es real, y francamente, también necesario. Los latinos se deben mirar a sí mismos y aprender los unos de los otros. Y aquellos que no son latinos necesitan comprender nuestra historia y

I think it is important that the people I interviewed for *The Latino List* spoke directly to the camera because then you can literally see yourself in the person right in front of you. The great American writer Sandra Cisneros told me that her definition of multiculturalism (and universal humanity) is being able

nuestra presencia, así como el papel que actualmente desempeñamos en construir la siguiente fase de la sociedad estadounidense.

Hubo momentos dolorosos y estremecedores en las jornadas de *The Latino List* y cada una de las entrevistas fue profunda y conmovedora. Mi gran alegría (incluso como reportera investigadora inflexible) fue el pasar algún tiempo con estos latinos notables y pedirles que se relajaran y se sumergieran en lo más profundo de sus corazones y nos narraran su historia, la de ser latino en los Estados Unidos. Les pedí que nos miraran a usted y a mí fijamente a los ojos y que hablaran sin pelos en la lengua.

Me parece importante que las personas que entrevisté para *The Latino List* hablaran directamente a la cámara, porque de esta manera literalmente usted puede verse reflejado en la persona que está frente a usted. La gran escritora estadounidense, Sandra Cisneros, me dijo que su definición de multiculturalismo (y humanidad universal) es poder verse en la persona que más se diferencia de uno, mirar a los ojos a la persona que más se diferencia de uno, y verse reflejada en ella.

to see yourself in the person most unlike you, to look into the eyes of the person who is most unlike you and see yourself.

So, yes, it was emotional. *Mi gente* is always working so hard—whether as a farm worker who then becomes an astronaut like José Hernández, or a leader of a civil rights organization like Janet Murguía at the National Council of La Raza, or being a music icon like Gloria Estefan—and every single one of them is working overtime.

The mission is not just to make money, the mission—from Chi Chi Rodríguez to John Leguizamo to America Ferrera to Emilio Estefan— is to give back to Latinos by being visible, and engaged. They are "representing."

Yes, it is a mission for all of us to inspire. *Para que nadie se quede atrás.*

The experience of being Latino in this country is filled with passion, *con ese deseo tan fuerte de vivir, y decir algo con nuestras vidas.* The people we spoke to want to say something with their lives, with their Latino lives in America.

With *The Latino List* we are saying, "Look at yourselves, America. Look at who you are and who you are becoming. We are you. We are America."

Así es que, sí, fue emotivo. Mi gente, siempre trabajando muy duro—ya sea como el trabajador agrícola que termina siendo astronauta como José Hernández, o una líder de una organización de derechos civiles como Janet Murguía en el Consejo Nacional de La Raza, o siendo un ídolo musical como Gloria Estefan— y cada uno de ellos trabajando horas extras.

La misión no es sólo hacer dinero, la misión –desde Chi Chi Rodríguez hasta John Leguízamo, América Ferrera y Emilio Estefan—es devolverle algo a los latinos al hacerse visibles y participar. Ellos son quienes "la representan".

Sí, ésta es una misión para que todos nosotros nos inspiremos. Para que nadie se quede atrás.

La experiencia de ser latino en este país está llena de pasión y de ese deseo tan fuerte de vivir y decir algo con nuestras vidas. Las personas con las que hablamos quieren decir algo con sus vidas, con sus vidas latinas en los Estados Unidos.

The Latino List nos dice: Estadounidenses, obsérvense a sí mismos. Miren quiénes son ustedes y en qué se están convirtiendo. Nosotros somos parte de lo mismo, también somos Estados Unidos.

INTRODUCTION

america
FERRERA

actor | actriz

ON THE FIRST DAY OF SCHOOL the teacher calls out your name—"America." Everyone turns around to look who's got that name, and it's just embarrassing from that moment on, so I grew up using my middle name, Georgina. Which kids still found a way to make fun of.

EL PRIMER DÍA QUE FUI A LA ESCUELA, la maestra llama a lista a sus alumnos y dice: "América". Todos se voltean a mirar quién tiene ese nombre, y a partir de ese momento siento vergüenza de él, por lo que crecí utilizando mi segundo nombre, Georgina, del cual

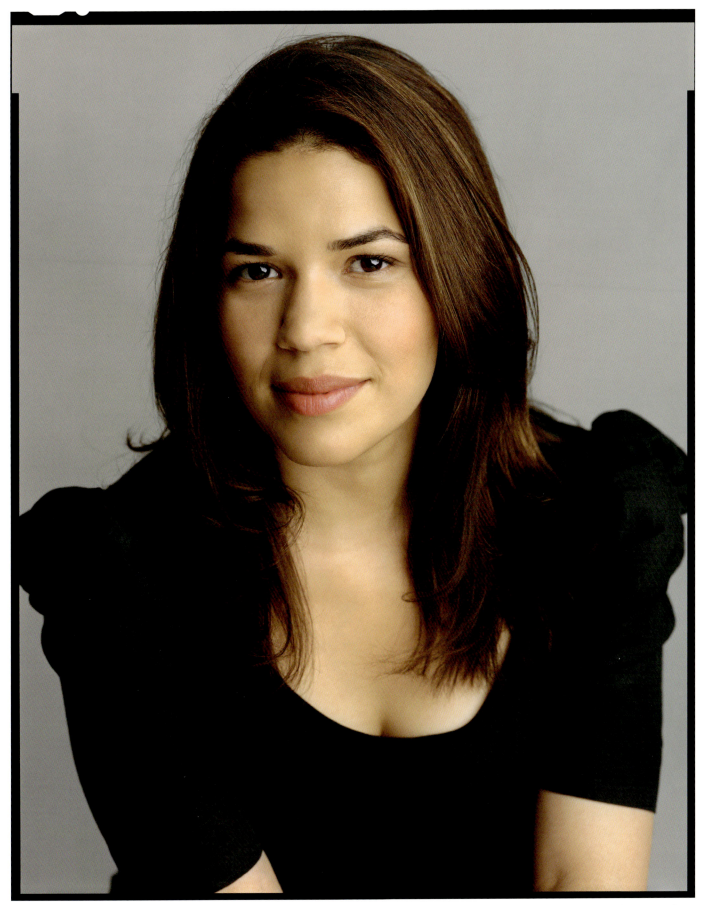

New York City, May, 2011

Growing up in the San Fernando Valley I would watch *Full House* and *Family Matters* and *The Fresh Prince of Bel-Air* and *Sesame Street*—

los niños también encontraron la forma de burlarse.

Crecí en el Valle de San Fernando viendo *Full House*, *Family Matters*, *The Fresh Prince of Bel-Air* y *Plaza Sésamo*, probablemente las mismas cosas que veían y con las que crecieron todos los otros niños del Valle de San Fernando.

Creo que nunca me he sentido invisible, pero sí hubo ciertos momentos que me recordaron que era diferente del resto. Recuerdo a un compañero de clase alguna vez diciendo que mi piel era más oscura que la de los demás. Y durante la secundaria, me acuerdo de algunas niñas latinas hablando en español, en el vestuario, sobre cómo yo no era como ellas. Nunca me he olvidado de ese momento. No me había sentido distinta hasta que alguien se tomó el trabajo de hacérmelo ver.

Nunca olvidaré tampoco una de mis primeras audiciones. Era para un comercial de libertad bajo fianza. La directora de reparto se acercó para decirme: "¿Oye, podrías sonar más latina? ¿Hacer que tu acento suene más hispano?" No podía creer que: A) dijera eso, y B), que, no sé... Realmente yo no podía hacerlo. Entonces, simplemente dije que

probably the exact same things that every other kid in the San Fernando Valley grew up watching.

I don't think that I felt invisible, but there were moments that would remind me that I was different from everyone else. A kid in my class pointing out that my skin was darker than everyone else's. In junior high, having Latina girls speaking Spanish in the locker room, talking about me being not like them. I didn't feel different until someone made an effort to point it out to me.

I'll never forget one of the first auditions I went into. It was for a bail bonds commercial. The casting director stopped me, and she said, "Okay, can you sound more Latina? Can you make your accent sound more Hispanic?" I couldn't even believe that A), she would say that and B), that, I don't know... I couldn't do it. So, I just said no. And she's like, "Okay, thank you." I walked out and I thought, "I don't think I got that one."

I was just somewhere weirdly in between. I would walk in and you'd immediately see their polite face come on, like, "Yes, we're

> I WOULD WALK IN AND YOU'D IMMEDIATELY SEE THEIR POLITE FACE COME ON, LIKE, "YES, WE'RE GONNA SIT THROUGH THIS AUDITION, BUT WE'RE NEVER CALLING YOU BACK." I THOUGHT, "OKAY, THIS IS GONNA BE A LITTLE BIT MORE CHALLENGING THAN I EVER IMAGINED."

no. Y ella dijo, "Pues bueno, gracias". Cuando salí de allí, enseguida pensé: "Creo que no conseguí este trabajo".

Me hallaba en un extraño punto intermedio. Cuando entraba a las audiciones, casi que de inmediato podía ver que la gente ponía su cara de persona cortés, la de: "Sí, vamos a continuar con la audición, pero no volveremos a llamarla". Y yo pensé, "Bueno, esto va a ser un poco más difícil de lo que jamás me imaginé".

Yo sí pensé que *Ugly Betty* iba a ser un éxito. El programa trataba todo lo que ocurría en la vida de Betty, excepto el hecho de ser latina. Ella simplemente era latina, y su familia también, pero todos

AMERICA FERRERA

I CAN'T CHANGE THE COLOR OF MY SKIN. I CAN'T CHANGE THE FACT THAT I WAS BORN TO HONDURAN PARENTS. YOU HAVE TO UNLEARN ALL OF THAT CRAP. YOU HAVE TO RELEARN WHO YOU ARE AT YOUR CORE.

gonna sit through this audition, but we're never calling you back."
I thought, "Okay, this is gonna be a little bit more challenging than I ever imagined."

I did expect *Ugly Betty* to be big. This show was about everything in Betty's life except for the fact that she was Latina. She just happened to be Latina, and her family happened to be, but they were all weird and different and crazy in their own ways. Those labels stood out much more than the color of their skin. And I think that was one of the show's biggest successes.

eran un poco extraños, diferentes y locos a su manera. Y esas características fueron las que se destacaron por encima del color de su piel. Y creo que fue por ello que el programa tuvo tanto éxito.

Ahora voy a traer a cuento una cita de Jay-Z, quien dijo en una entrevista: "No he podido descubrir cómo aprender del éxito". Esto es algo que nunca he olvidado.

No existe persona o premio o justificación que te vaya a hacer más respetable o mejor de lo que ya eres. Eso es lo más difícil de creer. Y lo sé como mujer, como mujer latina, quien siempre es "demasiado esto" o "no lo suficiente de aquello", es tan fácil sentirse poco merecedora de todo lo que deseas en la vida.

Las veces en que me ha sido más fácil amarme a mí misma es cuando me he visto en situaciones de servir a los demás. Cuando pienso en alguien marginado o de quien se han burlado, o dejado de lado, u odiado, me veo a mí misma, pienso en mí.

No puedo cambiar el color de mi piel, ni el hecho de haber nacido de padres hondureños. Uno debe olvidarse de las cosas que no valen la pena, y debe volver a indagar quién

I'm gonna quote Jay-Z right now. He said in an interview—and I've never forgotten this—he said, "I haven't figured out how to learn from success."

There is no person or award or validation that is ever going to make you more worthy than you already are. That's the hardest thing to believe. I know, that as a woman, as a Latina woman who's always "too this" or "not enough of that," it's so easy to feel unworthy of everything you want in life.

The times when it's been easiest for me to love myself is when I've put myself in positions to serve others. When I think about anybody who's marginalized or made fun of or dismissed or hated, I see myself, I think of myself.

I can't change the color of my skin. I can't change the fact that I was born to Honduran parents. You have to unlearn all of that crap. You have to relearn who you are at your core. And I feel like that's what I'm trying to do on a daily basis—trying to unlearn the fear, unlearn the shame, unlearn the unworthiness, and trying to be of service to something that's bigger than myself.

es, en lo más profundo de su ser. Y creo que eso es lo que estoy tratando de hacer a diario, estoy tratando de deshacerme del miedo, de la vergüenza, de la indignidad, y tratando de prestar servicio a algo que sea más grande que yo misma.

AMERICA FERRERA

robert MENÉNDEZ

u.s. senator | senador de los estados unidos

WHEN I FIRST RAN FOR CONGRESS, I was at one of the cities that I was hoping to represent and made a speech about what I wanted to do if I got elected to Congress. This little old lady, with an Irish brogue that was so thick, she said, "Mayor Menéndez, I'm so glad I came to hear ya." And I said, "Really? What is it that you liked about what I said?" She goes, "Oh, it's not so much what you said,

LA PRIMERA VEZ QUE ME POSTULÉ PARA EL CONGRESO di un discurso en una de las ciudades que esperaba representar sobre lo que quería hacer si era elegido. Al terminar se me acercó una señora de edad, con un fuerte acento irlandés y me dijo: "Me alegra tanto haber venido a escucharlo". Y yo le respondí: "¿De verdad? ¿Y qué fue lo que le gustó de lo que dije?" Y ella me responde:

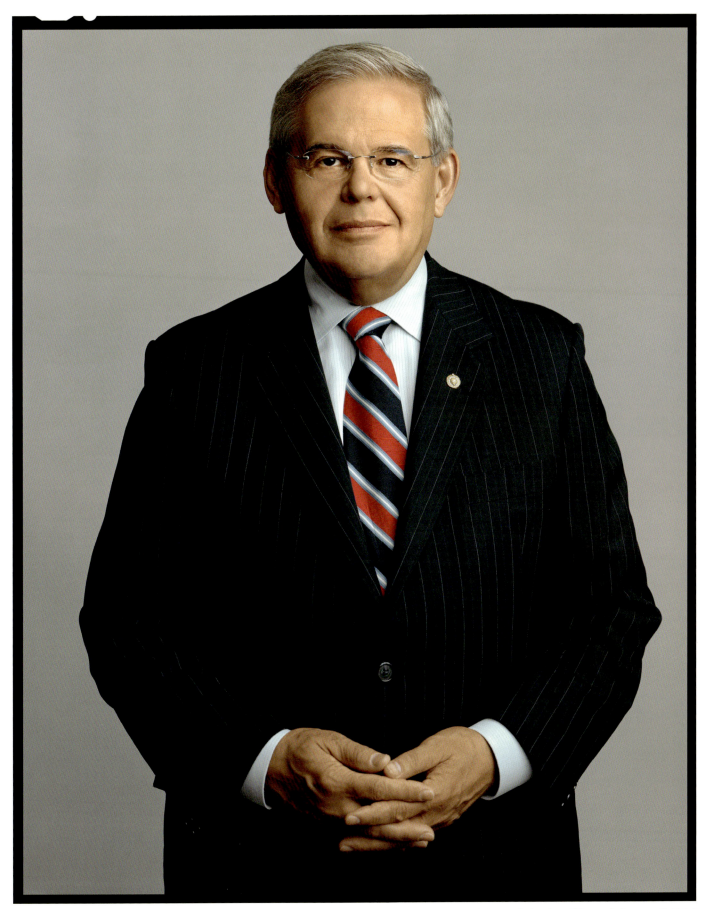

New York City, May, 2011

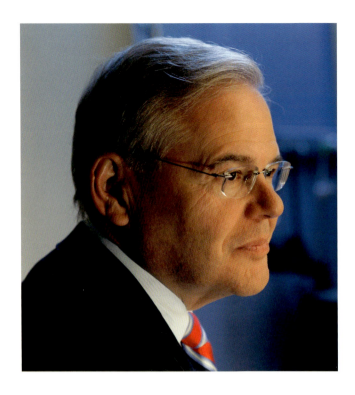

but the fact that you could speak English." And I was like, "Okay."

In Union City—which was the place I grew up, the place I went to school, the place I went on to get elected to the school board and then mayor— I had some citizens for whom English was very tough to speak. So I took the moment to speak to them in Spanish at the city commission meeting and that created an uproar with everybody else that was there. I had to remind the people, and take them down to the city clerk, and show them the first minutes of the city that were written in German.

The question of immigration, the question of new people coming to our country, has always been a lightning rod. Ours is maybe more massive, more singular and, therefore, to some people, more threatening.

"Ah, no tiene tanto que ver con lo que usted dijo, sino con el hecho de que puede hablar inglés". Y yo: "Ah, bueno".

En Union City —el lugar donde crecí, el lugar donde fui a la escuela y el lugar de dónde salí para llegar a ser miembro de la junta de la escuela y después alcalde— conocí a algunos ciudadanos a quienes les costaba mucho trabajo hablar inglés. De modo que en la reunión de la comisión de la ciudad me tomé un momento para hablar con ellos en español y esto creó un alboroto tremendo entre el resto de la gente que había allí. Tuve que recordarle a la gente, y acompañarlos hasta donde estaba el secretario municipal, para mostrarles que las primeras actas de la ciudad habían sido escritas en alemán.

El asunto de la inmigración, el asunto de dejar entrar gente nueva al país, siempre ha servido como polo de atracción. La nuestra es tal vez más masiva, más singular, y por lo tanto, para algunas personas, más amenazante.

Durante los debates de inmigración de hace aproximadamente cinco años, algunos de mis colegas dijeron: "No podemos continuar recibiendo más de 'esa gente'". Y recuerdo haber retado a uno de los sena-

During the immigration debates about five years ago, some of my colleagues said, "We can't have any more of those people." I remember challenging one of the senators and saying, "Who are 'those people' you're talking about? Because I have a feeling that I'm one of those people."

I was born in New York City, the son of Cuban political refugees. They wanted to make sure that what they thought America was all about was going to happen for me. My mom, who didn't really know English that well, would come home after a long day's work in the factories as a seamstress and then start cooking a meal, but inevitably she'd say, "What was your homework assignment today? Show me it. Read it to me." Even though she didn't quite understand what I was doing.

Regardless the doubters, regardless the questions, regardless the criticism, none of that can be as overwhelming or as challenging as my mom's decision to uproot herself and come to America. For my mom, America was a place of promise. She had a long struggle with Alzheimer's, but when I got elected to the United States House of Representatives, she was still well enough to understand what that meant. I think that was a fulfillment of a promise.

dores, al decir: "¿Quién es 'esa gente' a la que usted se refiere? Tengo la sensación de que yo soy una de esas personas".

Nací en la ciudad de Nueva York, hijo de refugiados políticos cubanos. Mis padres querían asegurarse de que lo que creían sobre los Estados Unidos me sucediera a mí. Mi mamá, quien no hablaba muy buen inglés, llegaba a casa después de un largo día de trabajo como costurera en las fábricas y después comenzaba a preparar la cena, pero inevitablemente me decía: "¿Cuál fue tu tarea de hoy? *Show me it.* —Muéstramela—, léemela". Incluso si no entendía lo que yo estaba haciendo.

Aparte de los que dudaron, de las preguntas y las críticas, nada de eso puede llegar a ser tan agobiante o tan desafiante como la decisión de mi mamá de desarraigarse y venirse a vivir a los Estados Unidos. Para mi mamá, los Estados Unidos era una tierra de promesas. Ella sostuvo una larga batalla con el Alzheimer, pero cuando fui elegido a la Cámara de Representantes de los Estados Unidos, ella todavía se encontraba lo suficientemente bien como para comprender lo que esto significaba. Creo que ello fue el cumplimiento de una promesa.

ROBERT MENÉNDEZ

dr. marta
MORENO
VEGA

founder,
caribbean cultural
center african
diaspora institute

fundadora,
instituto del centro
cultural caribeño
de la diáspora
africana

MY PARENTS WERE BORN IN PUERTO RICO. I was born in East Harlem and I grew up Puertorriqueña. El Barrio was the first generation of Puertorriqueños, second generation of Puertorriqueños, creating Puerto Rico in an urban setting. So for us, growing up Nuyorican in El Barrio was being Puerto Rican. That was the Puerto Rico we knew.

MIS PAPÁS NACIERON EN PUERTO RICO. Yo nací en East Harlem y crecí en el barrio como si fuera puertorriqueña. El barrio fue el intento de la primera y segunda generación de puertorriqueños de crear un Puerto Rico dentro de un entorno urbano. Así es que para nosotros, crecer como "*nuyoricans*" en el barrio, era lo mismo que ser

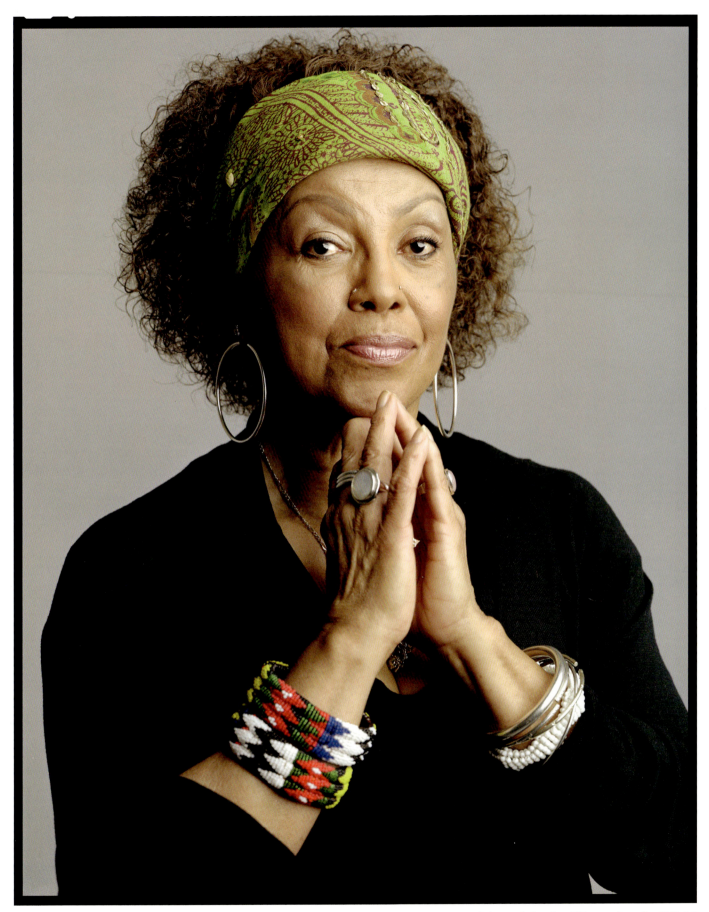

New York City, April, 2011

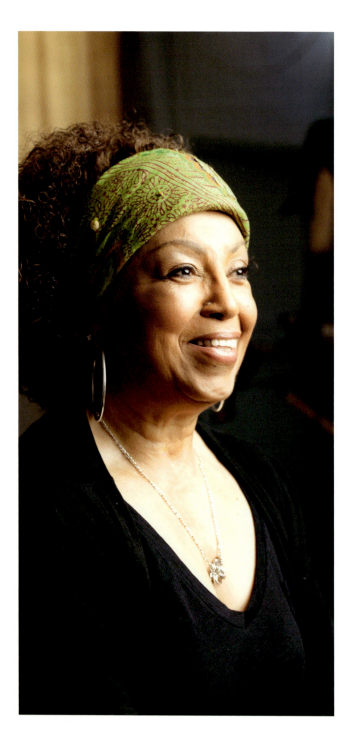

Music was always in our home. And if you listen to the boleros, they're generally like, "You did me wrong—" You know what I mean? "And this what I'm gonna do. I'm gonna throw myself in the

puertorriqueños. Ése era el Puerto Rico que conocíamos.

En nuestra casa siempre había música. Si uno escucha boleros, las letras por lo general son así: "Tú me engañaste..." ¿Sabes lo que quiero decir? "Y esto es lo que voy a hacer. Me voy a echar al río. Tú eres hermosa, me encanta como te mueves, sabes, me encanta como me abrazas". Son historias lindas. La música es esa narrativa. Es esa historia que escuchas y te hace sentir.

Mi mamá era como una mujer guerrera. Ella salía a luchar por la familia, por mi papá, porque: "No, eso no puede suceder". La hija de mi madrina iba a tomar un examen especial para poder entrar a Hunter. Hunter es una escuela para gente joven inteligente. Y ella le dice: "Sabes, mi hija va a tomar este examen. ¿Tu hija va a tomarlo?" Y mi mamá: "Uh-uh. Pues, voy a ir a la escuela para averiguar porqué ella no va a tomar ese examen".

Así es que mi mamá va. Yo era su intérprete. Y dice: "Dile al director que quiero saber por qué tú no vas a tomar el examen". Y él dice: "Dile a tu mamá que los chicos de esta escuela...", la escuela a la cual yo

river. You're so fine. I love the way you move. I love the way you hold me." They're beautiful stories. Music is that narrative. It's that book that you listen to and makes you feel.

My mom was like the warrior woman. She would go and fight for the family, fight for my father, because, "No, that can't happen." My godmother's daughter was getting a special test to go on to Hunter. Hunter is a school for intelligent young people. She says, "You know, my daughter's getting this test. Is your daughter getting the test?" And my mom was like, "Uh-uh. Let me go to school and find out why she's not getting the test."

So my mother goes. I was her translator. She says, "Tell the principal that I wanna know why you're not getting the test." And he says, "Tell your mom that the kids in this school—," the school I'm in, "—are not bright enough." So my mom looks at him and she says, "Look, you son-of-a-bitch, my daughter's intelligent and I insist that you give her this test."

I looked at my mom 'cause I didn't know that my mom spoke English. That was the first time I understood that everything that we were saying

THAT WAS THE FIRST TIME I UNDERSTOOD THAT EVERYTHING THAT WE WERE SAYING IN THE HOUSE, MY MOM UNDERSTOOD. I WAS LIKE, "MA, YOU SPEAK ENGLISH?"

voy, "...no son lo suficientemente inteligentes". Entonces mi mamá lo mira y le dice: "Mire, usted, hijo de puta, mi hija es inteligente e insisto en que la deje tomar ese examen".

Me quedé mirando a mi mamá pues yo no sabía que ella hablaba inglés. Esa fue la primera vez que comprendí que todo lo que hablábamos en casa, mi mamá lo comprendía. Y le dije: "Ma, ¿tú hablas inglés?" Y además, quedé como en shock porque mi mamá nunca maldecía, pero lo obligó a que nos dejara tomar el examen.

La escuela a la que yo iba quedaba en la calle 102. Y la escuela a la que iba la hija de mi madrina quedaba a dos cuadras. Una zona que era ante todo italiana. La otra zona era fundamentalmente negra o latina. En apenas dos cuadras se podía apreciar la diferencia en términos de educación. Y es por eso que todo el trabajo que yo he hecho

DR. MARTA MORENO VEGA

> THE SCHOOL I WAS IN WAS ON 102ND STREET. THE SCHOOL MY GOD-SISTER WAS IN WAS TWO BLOCKS AWAY. ONE AREA WAS PRIMARILY ITALIAN THEN. THE OTHER AREA WAS PRIMARILY BLACK AND LATINO. JUST IN TWO BLOCKS YOU COULD SEE THE DIFFERENCE IN TERMS OF EDUCATION.

in the house, my mom understood. I was like, "Ma, you speak English?" I was in shock because my mother never cursed. She forced him to give us the test.

The school I was in was on 102nd Street. The school my god-sister was in was two blocks away. One area was primarily Italian then. The other area was primarily black and Latino. Just in two blocks you could see the difference in terms of education. And that's why all of the work that I have done has been grounded in education, because I understood that there are two systems in this city: those for the privileged and those who have less. Why do we have inferior schools?

está basado en la educación, porque entendí que existen dos sistemas en esta ciudad: el de los privilegiados y el de los que tienen menos. ¿Por qué tenemos colegios inferiores?

Hay más gente joven en las prisiones que en las escuelas. Eso es inaceptable. No hay nada malo con nuestros jóvenes. Si vamos a capacitarnos y a fortalecernos como latinos, entonces debemos comenzar por capacitarnos y fortalecernos desde nuestro interior. En nuestras comunidades tenemos lo que se llama "el hijo político". Eso es, tú sabes, uno tiene familias muy grandes y hay gente que se vuelve como parte de la familia de uno. Un amigo cercano, verdad, que andaba siempre con mi hermano, se volvió drogadicto. Estaba en la calle un día, todo desharrapado, y tal, y yo pasé por allí creyéndome divina, lo máximo, ¿verdad? Y él me dice: "Oye, hermanita". Y yo lo ignoré.

Y él fue y le contó a mi mamá. Y mi mamá me llamó para decirme: "Jimmy te habló el otro día en la calle y tú no le contestaste. ¿Por qué no le contestaste?" "Ahh, porque está todo sucio", y etcétera, etcétera.

We have more young people in prisons than we have in schools. That's unacceptable. There's nothing wrong with our young people. If we're gonna empower ourselves as Latinos, then we have to empower ourselves within. In our communities we have *"hijo politico."* That is that, you know, you have extended families and people sort of become part of your family.

A "brother," right, who was always with my brother, became addicted. He was in the street, raggedy one day, and I walked by thinking I was beyond cute, beyond fabulous, right? And he says, "Hey, Sis." And I ignored him.

He went and told my mother. And my mother called me, and she says, "Jimmy talked to you and you didn't respond? Why didn't you respond?"

"Aww, 'cause he's all dirty—," and so on and so on.

That was the first time my mother smacked me in the face.

My mother said, "That could be you. That could be your brother. That could be your sister. That could be me. Don't you ever . . . don't you ever not recognize yourself in somebody else." That's being spiritual. My mama taught me.

Esa fue la primera vez que mi mamá me dio una bofetada y me dijo: "Ése podrías haber sido tú. Podría haber sido tu hermano, o tu hermana. O podría ser yo. Nunca, pero nunca dejes de reconocerte en los demás". Eso es ser espiritual. Me lo enseñó mi madre.

DR. MARTA MORENO VEGA

john
LEGUIZAMO

actor | actor

MY PARENTS FORCED EDUCATION UPON ME. Every time I wanted to drop out of high school and college, whatever, they were like, *"Le quitamo' dinero.* We take your money from you. If you don't go to college, you get the hell out of my house." My father would

MIS PADRES ME OBLIGABAN A ESTUDIAR. Cada vez que yo quería abandonar el colegio o la universidad, o lo que fuera, ellos comenzaban con: "Le quitamo ' l dinero. Si no va a la universidad, lo echamos de la casa". Mi papá me decía: "Tú eres un gran pendejo

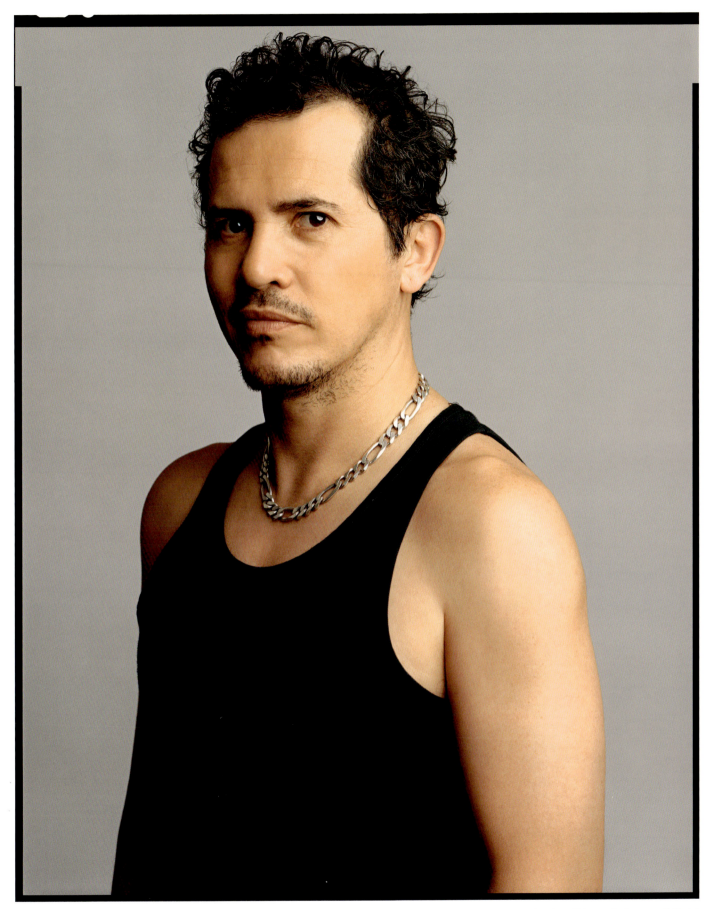

New York City, May, 2011

say, *"Tú ere un gran pendejo de carajo, idiota.* Stay in school." You know, there was always a lot of putting me down and then,

del carajo, idiota. No te vayas a salir del colegio". Siempre me menospreciaban y, luego, "Estudie...usted gran estúpido, idiota, bobo".

Me iban a echar del colegio y el profesor de matemáticas, el Sr. Zufa, me dijo: "Usted cuenta con la capacidad de concentración de un esperma, señor Leguízamo. ¿Por qué no usa su fastidiosa forma de llamar la atención, y sus aburridos y latosos modos de comportarse y se convierte en alguien?" Me dijo que yo debería actuar. Y yo le dije: "Váyase a la mierda", porque yo era un vago. Pero salí corriendo, busqué en las Páginas Amarillas, y encontré una profesora de actuación, en el Teatro de Sylvia Leigh. La gente se me apareció en el camino y me dio esa libertad para creer en mí mismo.

Apenas lo experimenté, supe que esto era lo que quería hacer y quien quería ser, y a partir de ese momento, creo que ya nada podía detenerme. Como, Kool Moe Dee dijo: "¿Cómo te gusto ahora?" Nadie me lo podía quitar. Era mío. Cuando fui a todos estos lugares, me rechazaron, la gente me decía "cámbiese el nombre", "tal vez pueda hacerse pasar por italiano", "no se asolee", pero no me importó.

"Go to school, you . . . you big, stupid, dumb moron."

I was gonna get expelled from school and this math teacher, Mr. Zufa, said, "You've got the attention span of a sperm, Mr. Leguizamo. Why don't you use your annoying, attention-getting, pain-in-the-ass ways and make somethin' of yourself?" He told me that I should be acting. And I said, "Fuck you," 'cause I was a punk. But I ran outside, looked up in the Yellow Pages, and I found an acting teacher, Sylvia Leigh's Showcase Theater. People came my way and gave me that permission to believe in myself.

Once I tasted it, that this was what I wanted to do, this was what I wanted to be, I don't think anything could knock me down. Like Kool Moe Dee said, "How you like me now?" You couldn't take it from me. It was mine. When I went to all these places and got rejected, people telling me to "change your name," "maybe you could pass for Italian," "stay out of the sun," I didn't care.

I happened to see Lily Tomlin and I happened to see Whoopie Goldberg, Eric Begosian and Spaulding Gray.

THIS MATH TEACHER, MR. ZUFA, SAID, "WHY DON'T YOU USE YOUR ANNOYING, ATTENTION-GETTING, PAIN-IN-THE-ASS WAYS AND MAKE SOMETHIN' OF YOURSELF?" HE TOLD ME THAT I SHOULD BE ACTING.

De casualidad vi a Lily Tomlin, y también de casualidad vi a Whoopie Goldberg, Eric Begosian y a Spaulding Gray. Y cuando los vi, me quedé pensando: "Esto es lo que quiero hacer. Quiero tomar mi vida y darle una historia y un contexto". Entonces comencé a escribir mi primera obra, *Freak*, una historia sobre mi niñez. Parte de lo que me ayudó a enfrentar esta época fue el humor.

En mi casa y en mi vecindario había mucha violencia, pero las mejores cosas siempre han surgido de las peores represiones y de las más grandes tragedias. Le ofrecen a uno algo muy poderoso para poder hablar sobre la condición humana. Y también lo vuelven a uno una persona mucho más abierta hacia la gente, de varias maneras.

La gente tenía un montón de actitudes porque había todas estas

JOHN LEGUIZAMO

"THAT'S FINE, CALL ME A SPIC, BUT I'M SPIC-TACULAR." JUST TAKE THAT WORD AND TAKE AWAY THE PAIN OF IT ALL.

And when I saw them, I was like, "That's what I wanna do. I wanna take my life and give it a history and give it a context." And so I started writing *Freak*, about my childhood. Part of what helped me through all those times was humor.

There was a lot of violence in my family and a lot of violence in my neighborhood. From the biggest repression, the biggest tragedies, the best things have always come out of that. Gives you something very powerful to say about the human condition. And it makes you, also, much more open to people in a lot of ways.

There was a lot of, like, posturing, 'cause there was all these cultures rubbing up against each other and sometimes it was cool and sometimes it wasn't. I did this show, *Spic-O-Rama*, 'cause, you know, that first time I heard "spic" I was, like, 8 years old, playing with my friends. We got into a fight over a game.

culturas distintas chocando unas contra otras, y por ello algunas veces todo estaba en calma, y a veces no. Yo produje este show, *Spic-O-Rama*, porque la primera vez que oí el término "*spic*", tenía como ocho años y estaba jugando con mis amigos. Nos pusimos a pelear a causa de un juego. Y de repente, ellos me dicen: "Vuelve acá, tú, puñetero *spic*". Y yo: "¡Qué!..., mierda. Todo este tiempo yo pensaba que éramo amigos pero ahora ya sé qué es lo que verdaderamente piensan de mí". Por eso fue que le di el nombre de *Spic-O-Rama* a mi espectáculo. Vuelvo a recrear este momento. Hay un niño que lo llama a él "*spic*" y él le responde: "Está bien, llámame "*spic*" pero yo soy "*spic-tacular*"". Sólo utiliza esa palabra y con ella te sacudes el dolor de todo aquello.

La primera vez que me vestí como mujer para hacer el papel del travestí, Manny the Fanny, yo quería intentar hacerlo de la manera más real posible. Había este lugar en Jackson Heights, en donde crecí, llamado el Callejón de la Vaselina, donde todos los travestis se reunían. La cultura latina es la del hombre "muy macho". Entonces incluí esto

All of a sudden, they say, "Come back here, you fuckin' spic." And I was like, "Oh, shit. All this time I thought we were friends but now I know what you really think about me." So I call my show *Spic-O-Rama* and I re-create that moment. This one kid calls him a spic and he says, "That's fine, call me a spic, but I'm spic-tacular." Just take that word and take away the pain of it all.

The first time I put on women's clothes to do the tranny, Manny the Fanny, I wanted to really catch that as realistically as possible. Where I grew up, there was this place on Jackson Heights called Vaseline Alley, where all the trannies would hang out. Latin culture is very "macho man." So I put that in the show as part of the whole spectrum of Latin manhood. The best line that really solidified that character was, "If it wasn't for a Spanish woman, Columbus woulda never discovered America." Regardless of what this country tells you in the negative images that you see everywhere, we had a big hand in making this country what it is.

en el espectáculo como parte del espectro completo de la hombría masculina de los latinos. La mejor frase que compuse y aquella que le dio solidez a este personaje fue la de: "Si no hubiera sido por una mujer española, Colón nunca hubiera descubierto América".

A pesar de lo que este país nos dice a través de las imágenes negativas que se ven por todas partes, nosotros los latinos hemos jugado un papel importante en hacer de este país lo que es.

JOHN LEGUIZAMO

janet
MURGUÍA

president and ceo
of the national
council of la raza

presidente y
directora
ejecutiva del
consejo nacional
de la raza

THERE WERE NINE OF US IN A LITTLE BITTY HOUSE, mostly a room for my parents, and, I think, my oldest sister had her own room. Everybody else was set up dormitory-style in the other bedroom. My mom used to say we were *"amontonados allí en esa casa."* We were kinda, you know, all crowded in that

HABÍA NUEVE DE NOSOTROS EN UNA CASA DIMINUTA, en su mayor parte era una habitación para nuestros padres, y, creo que mi hermana mayor tenía su propio cuarto. Todo el resto se acomodaba al estilo dormitorio en el otro cuarto. Mi mamá solía

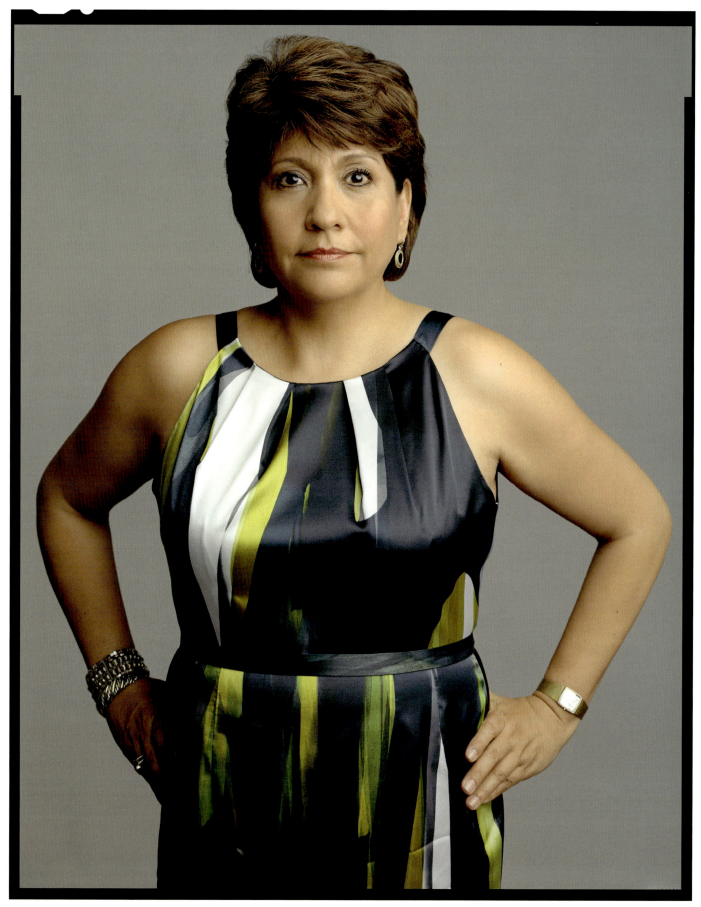

New York City, June, 2011

house, but very happy. The memories you have growing up aren't about what you don't have.

In Kansas City, Kansas, our little neighborhood was Mexican-

decir que estábamos "amontonados allí en esa casa". Parecíamos, usted sabe, todos apretujados, pero éramos muy felices. Los recuerdos que tienes mientras creces no son sobre lo que no tienes.

En Kansas City, Kansas, nuestro pequeño vecindario era mexicano-americano. No era hasta que uno comenzaba a salir de esa pequeña comunidad, de ese pequeño vecindario, que uno se daba cuenta de ser un poquito diferente a los demás de Kansas. Pero a mí me tomó bastante tiempo darme cuenta.

Recuerdo a mi papá contando que cuando comenzó a trabajar en la planta siderúrgica lo habían hecho dirigirse a un baño diferente porque él era mexicano-americano. Reconocer la injusticia es algo que hizo parte de nuestras vidas mientras crecimos. No era algo que sucediera de frente, pero era algo que captábamos a medida que veíamos cómo se iban desarrollando las cosas.

Mis papás no tenían educación. Mi mamá había llegado hasta el quinto año de primaria y mi papá hasta el séptimo grado. Y tal vez

American. It wasn't until you started to get outside of that community, that neighborhood, that you recognized that you're a little different from everybody else in Kansas. But for me it was a slow realization.

I remember my dad talking about when he first started at the steel plant being directed to a different bathroom because he was a Mexican-American. To recognize injustice is something, I think, that was part of our growing up. It wasn't an in-your-face-every-day sort of thing, but I think it was something that we captured as we saw things unfold.

My parents didn't have an education. My mom had gone through the fifth grade and my dad through the seventh grade. And maybe it was because they didn't have that education that they knew that would be the key to opening the door to the American dream that they wanted for us.

My twin sister Mary and I went off to college at the University of Kansas. And I remember walking into the freshman girls' dorm and Mary and I looked at the room that we would be living in. It had two separate beds, two full closets, desks. And I

> MY PARENTS DIDN'T HAVE AN EDUCATION. MY MOM HAD GONE THROUGH THE FIFTH GRADE AND MY DAD THROUGH THE SEVENTH GRADE. AND MAYBE IT WAS BECAUSE THEY DIDN'T HAVE THAT EDUCATION THAT THEY KNEW THAT WOULD BE THE KEY TO OPENING THE DOOR TO THE AMERICAN DREAM THAT THEY WANTED FOR US.

por no haber tenido educación fue que supieron que esa sería la llave para abrir la puerta del sueño 'americano' que deseaban para nosotros.

Mary, mi hermana gemela, y yo, estudiamos en la Universidad de Kansas. Recuerdo cuando entramos al dormitorio de las niñas de primer año de universidad en el que íbamos a vivir. Tenía dos camas separadas, dos clósets completos, escritorios. Y recuerdo cuando pregunté: "¿Y cuántas otras niñas van a vivir en este cuarto?" Y la asistente de

JANET MURGUÍA

OUR FAMILY STORY IS NOT UNIQUE. IT'S EMBLEMATIC OF WHAT THE LATINO COMMUNITY IS CAPABLE OF ACHIEVING HERE IN THIS COUNTRY IF GIVEN THE OPPORTUNITY.

remember asking, "How many others girls are gonna be in this room?" The resident assistant in that hall said, "It's just you two." When we closed the door after she left, Mary and I gave each other high fives because, you know, we'd made it.

residentes de ese piso me dijo: "Sólo son ustedes dos". Cuando cerramos la puerta después de que ella se fue, Mary y yo chocamos los cinco, usted sabe, porque lo habíamos logrado.

Todavía me cuesta trabajo creer que realmente trabajé en el Ala Este y después en el Ala Oeste de la Casa Blanca por un período de más de seis años, cuando el Presidente Clinton ocupó el cargo. Sin lugar a dudas, mi recuerdo favorito de esa época en la Casa Blanca fue cuando tuve la oportunidad de llevar a mis padres al Despacho Oval para que conocieran al Presidente Clinton. Mi mamá ya había entrado —con lágrimas en los ojos— y yo recuerdo que dijo: "¿Cómo llegamos hasta aquí?" Mi papá extendió su mano y dijo: "Presidente Clinton, gracias por darle esta oportunidad a mi hija". Y yo recuerdo que el Presidente Clinton le puso la mano a mi papá en el hombro y le dijo: "¿Sabe qué señor Murguía? Yo contraté a Janet. Ella fue la que los trajo a ustedes a esta oficina, pero ustedes fueron quienes la trajeron hasta acá".

La historia de nuestra familia no es única. Es emblemática de lo que

I still can't believe I actually worked in the White House in the East Wing and then the West Wing for over a period of six years during President Clinton's tenure. Without a doubt my most favorite memory from the White House was when I was able to take my parents into the Oval Office to meet President Clinton. My mom had walked in—there were tears—and I remember her saying, "*¿Cómo llegamos hasta aquí?* How did we get here?" My dad stuck his arm out and said, "President Clinton, thank you for giving my daughter this opportunity." And I remember President Clinton putting his hand on my dad's shoulder and he said, "You know what, Mr. Murguía? I hired Janet. She walked you into this office, but you're the ones who got her here."

Our family story is not unique. It's emblematic of what the Latino community is capable of achieving here in this country if given the opportunity. The greatest civil rights challenge today is education and having an opportunity to a quality education in this country. We still have too many barriers to education for communities of color and low-income and disadvantaged families.

los miembros de la comunidad latina son capaces de lograr en este país si se les da la oportunidad.

El mayor reto de los derechos civiles hoy en día en este país es la educación y tener la oportunidad de recibir educación de calidad. Todavía hay demasiadas barreras para lograr que se eduquen las comunidades de color, las de bajos ingresos, y las familias con desventajas.

JANET MURGUÍA

césar
CONDE

president of
univision networks

presidente de la
cadena univisión

WHEN I WAS YOUNGER, I got into my head that I needed to wake up every single morning and go outside and run. My dad said, "You're outta your mind. You're not gonna run out in the neighborhood." I said, "Well, I am." The next morning I woke up. It was pitch dark outside. I look over. My dad's in the car. To me, it just hit home: My dad following me in the car, five miles an hour,

CUANDO ERA MÁS JOVEN, se me metió en la cabeza que necesitaba madrugar todos los días para salir a correr. Mi papá me dijo: "Estás loco. No vas a salir a correr en el vecindario". Y yo le dije: "Pues sí voy a hacerlo". Y recuerdo que a la mañana siguiente me desperté. Afuera parecía una boca de lobo. Miro hacia allá. Mi papá está en el carro. En ese momento lo vi claro y me sentí

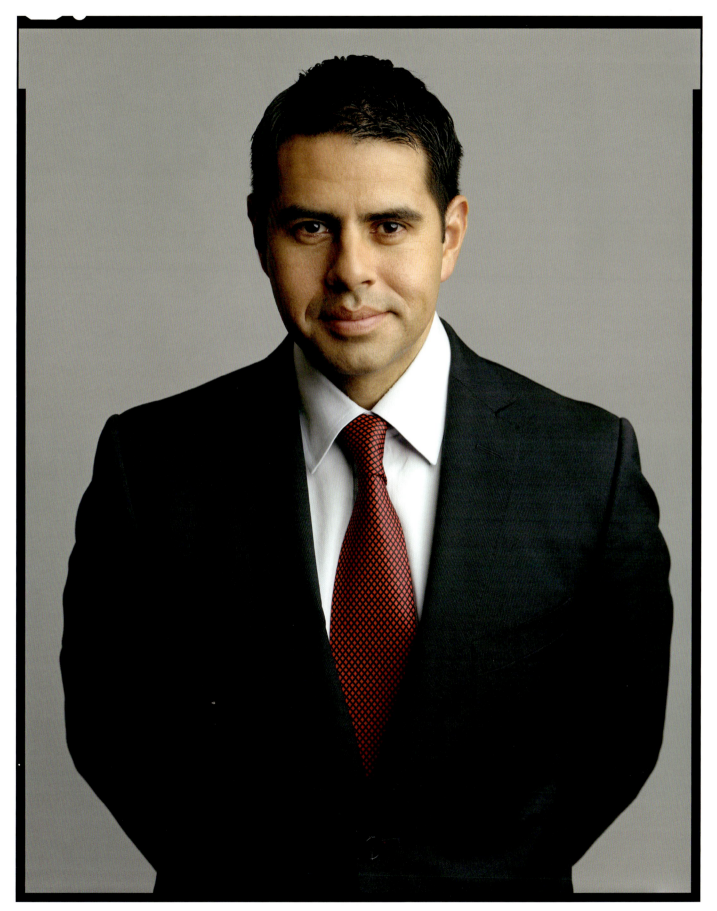

New York City, April, 2011

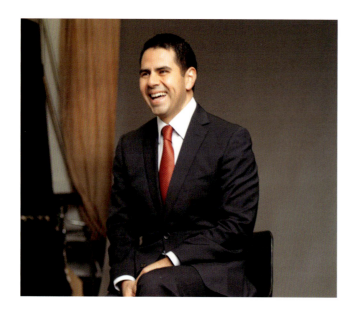

lights on. I couldn't see anything except those two headlights—supporting me.

Fortunately, I got the competitive gene when I was growing up, when I was 12 or 13. I'd never heard the word "Harvard" or anything like that. It was almost like a whisper when people talked about it. But I remember thinking, "Whatever that is, I gotta figure that out."

It was when I arrived at Harvard, that I first had the experience of the world not revolving around the Latino community. The world didn't revolve around Miami or Cuba. In the first week, meeting a bunch of new people, someone said to me, "Wow, your English is fantastic." And I'm thinking to myself, "Oh my gosh, I grew up speaking English." I don't think there was any disrespect or meanness in the comment. It was a genuine, authentic comment. It hit me that

muy conmovido: Mi papá me estaba siguiendo a cinco millas por hora, en el carro, con las luces encendidas. Y yo lo único que veía eran esos dos faros apoyándome.

Por fortuna se me despertó el gen competitivo cuando estaba creciendo, a los 12 o 13 años. Nunca había escuchado la palabra "Harvard", ni nada por el estilo. Cuando la gente hablaba de ella, era casi como en un susurro. Y recuerdo que pensé: "Lo que quiera que sea, tengo que averiguar de qué se trata".

Cuando llegué a Harvard, experimenté por primera vez que el mundo no gira alrededor de la comunidad latina, ni alrededor de Miami, ni de Cuba. Durante la primera semana, al conocer a un grupo nuevo de personas, alguien me dice: "Wow, tu inglés es fantástico". Y yo pienso para mis adentros: "¡Dios mío!, si yo crecí hablando inglés". Y no creo que hubiera falta de respeto o maldad en el comentario. Era un comentario genuino y auténtico.

Deberíamos tener la habilidad de destacar muchas de las historias de los triunfos, muchos de los ejemplos positivos que existen en nuestra comunidad. Creo que una de las percepciones equivocadas más

there was a lot of misunderstanding or misperceptions about Hispanics.

We have to be able to highlight the many success stories, the many positive role models that exist in our community. I think one of the misconceptions out there is that often people say, "Wow, you know, you and a few of the other folks that we've met, you guys are great examples." People talk about some of these so-called "Latino role models" as if there're only, like, three in the world. The reality is that there are so many Hispanics, so many Latinos in this country, who are extraordinarily successful. The fact that people assume that we are an exception and not the norm is cutting us short.

I was the eldest of three boys. And when I was growing up, my parents taught us two things: I had to make sure that I was working hard and becoming as successful as I could for myself. But secondly—and possibly more important in many ways—I had to make sure that my two younger brothers were gonna be equally if not more successful. If I was not able to achieve both of those things, especially the second one, then I really hadn't fulfilled my responsibility.

THE REALITY IS THAT THERE ARE SO MANY HISPANICS, SO MANY LATINOS IN THIS COUNTRY, WHO ARE EXTRAORDINARILY SUCCESSFUL.

conocidas es que la gente dice: "Wow, tú sabes, tú y otras pocas personas que hemos conocido, ustedes son muy buenos ejemplos". Y la gente habla de estos llamados modelos latinos como si sólo existieran apenas unos tres en el mundo. Y la realidad es que hay muchos hispanos, muchos latinos en este país, que son increíblemente exitosos. El que la gente suponga que somos una excepción y no la norma, le resta importancia.

Yo era el mayor de tres hombres. Y cuando estaba creciendo, mis padres siempre nos enseñaron dos cosas: Tenía que asegurarme de trabajar duro y de ser tan exitoso como pudiera, por mí mismo. Y segundo, y tal vez aún más importante en muchos sentidos, tenía que asegurarme que mis dos hermanos menores fueran igual de exitosos a mí, si no más. Si no era capaz de lograr estas dos cosas, en particular la segunda, entonces, en realidad yo no habría cumplido con mi responsabilidad.

CÉSAR CONDE

sonia
SOTOMAYOR

associate justice, u.s. supreme court | juez asociada, corte suprema de los estados unidos

I LOVE THE YANKEES. Baseball has always been associated with my dad. My dad died when I was so young that there's only a treasured few memories that I have about him. But the most important was sitting next to him on the couch while we watched a baseball game.

A MÍ ME ENCANTAN LOS YANKEES. El béisbol siempre ha estado asociado con mi papá. Mi papá murió cuando yo estaba tan pequeña que de él sólo conservo unos pocos recuerdos que atesoro. El más importante, el de estar sentada junto a él en el sofá mientras veía un juego de béisbol.

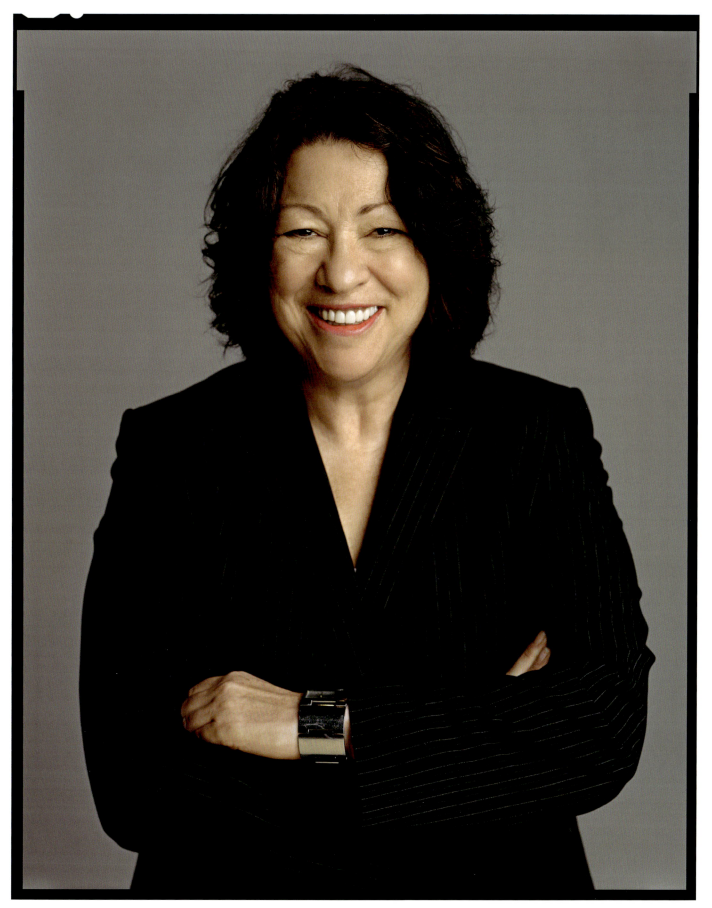

Washington, D.C., June, 2010

You have to understand this about my entire family: *Son Latinos. Son Puertorriqueño. No hacen nada sin ruido.* Every time that there was a base hit, my dad would jump

Ustedes deben comprender esto acerca de toda mi familia. Ellos son latinos, son puertorriqueños. No hacen nada sin ruido. Siempre que había un hit sencillo, mi papá saltaba del sofá y aplaudía y decía: *whoo* y *ahh* y gritaba. Mi tía también lo hacía y lo mismo mi mamá, y la abuela también. De modo que esto es algo que hace parte de la familia. Yo no hago tanto alboroto como ellos, pero también me pongo de pie, aplaudo y canto. Cuando los Yankees me invitaron a lanzar la primera pelota de un juego, no invité a mi mamá, quien es seguidora de los Mets, porque ella es una "traidora".

Para mí, el proyecto de vivienda es una comunidad. Nosotros no éramos "los proyectos". Nosotros éramos una familia, gente que se convirtió en un grupo grande que se apreciaba mutuamente y gente con la cual nos hemos mantenido en contacto a través de la vida.

Ahí estaba Ana, la persona que me cuidaba y la mejor amiga de mi mamá hasta el día de hoy. Ana fue quien me avisó que mi papá había fallecido. Muncho, su esposo, se quedaba en la ventana para asegurarse que mi hermano y yo hubiéra-

> YOU HAVE TO UNDERSTAND THIS ABOUT MY ENTIRE FAMILY. *SON LATINOS. SON PUERTORRIQUEÑO. NO HACEN NADA SIN RUIDO…* I'M NOT AS BAD AS THEY ARE, *PERO YO TAMBIÉN*, I GET UP AND I CLAP AND I SING.

up off the couch and clap and whoo and hahh and scream. My aunt used to do that. My mom's mother as well. And so did my grandmother. So this is a family thing. I'm not as bad as they are, *pero yo también*, I get up and I clap and I sing. My mom, who's a Mets fan, when the Yankees invited me to throw the first pitch, I wouldn't have her come because she was a "traitor."

For me, the housing project is a community. We weren't "the projects." We were a family. We grew into an extended group of people who loved each other and have spent the rest of our lives in touch with each other.

There was Ana, the woman who was my babysitter and my mom's best friend till this day. Ana was the one who told me my dad died. Her husband Muncho stayed at his window to watch my brother and me coming home from school to call us upstairs.

Elisa, the woman who ultimately made my wedding dress. I was no longer living in the projects but we came back for Elisa to make my dress.

Kenny, who was two years ahead of me, he's an Asian-American man who's still a friend. He's also the one that got me to college. He called me up

mos llegado de la escuela y nos llamaba para que subiéramos.

Y Elisa, la mujer quien finalmente me hizo el vestido de novia. Yo ya no vivía en los proyectos pero vinimos por ella para que me hiciera el vestido.

Kenny, quien iba dos años adelante de mí. Él es un señor asiático-americano, quien todavía es amigo mío. Él fue quien me motivó a entrar a la universidad. Me llamó durante mi último año de secundaria y me dijo: "Sonia, debes llenar una solicitud para entrar a alguna de las universidades del *Ivy League*".

Yo le pregunté: "Kenny, ¿qué son las universidades del *Ivy League*?"

"Son las mejores universidades del país. Tú estás entre las primeras de tu clase. Envía las solicitudes".

SONIA SOTOMAYOR

FOR ME, THE HOUSING PROJECT IS A COMMUNITY. WE WEREN'T "THE PROJECTS." WE WERE A FAMILY.

my senior year and said, "Sonia, you're applying to the Ivy League schools."

I said, "Kenny, what are the Ivy League schools?"

"They're the best schools in the country. You're at the top of your class. Apply."

We were a community. We were people who lived and worked and supported each other.

Nothing in life come easy. Most people don't achieve things "naturally," whatever that means. You're a natural writer. You're a natural actor. You're a natural lawyer. There's no such thing. All of these have to be learned.

I never learned how to dance salsa when I was young. I become a judge and I get invited to all these Hispanic dress-up functions. And you know that the men love to dance. They would all be coming up to me and asking me to dance. *Y yo plantada allí. No pudiendo decir que sí.* And I felt horrible. I read a book about dancing. Book didn't help much. You really have to practice dancing. This guy came to my home, and for six months, he worked with me, and then at an office Christmas party we put on music and I danced down the hallways of the Second Circuit

Éramos una comunidad. Éramos gente que vivía y trabajaba y se ayudaba la una a la otra.

Nada en la vida llega fácil. La mayoría de la gente no logra las cosas "naturalmente", lo que sea que esto quiera decir. Tienes talento natural para escribir. Tienes talento natural para ser actor. Tienes talento natural para ser abogado. No hay tal. Todo esto se debe aprender.

Nunca aprendí a bailar salsa de joven, pero al volverme juez, comenzaron a invitarme a todas estas funciones de hispanos para las que uno debe vestirse elegante. Y ustedes saben que a los hombres les encanta bailar, y entonces se me acercaban para invitarme a bailar. Y yo plantada allí. No pudiendo decir que sí. Y me sentía horrible. Leí un libro sobre el baile, pero no me ayudó mucho. Uno tiene que realmente practicarlo. Entonces contraté a un señor para que me enseñara, y él vino a mi casa durante seis meses para ayudarme, y después en la fiesta de Navidad de la oficina, cuando pusimos música, salí bailando por los corredores de la corte del Segundo Distrito. Toda la corte quedó en estado de shock.

courthouse. The whole courthouse was in a state of shock.

It is impossible to tell people the feeling I have every time I go out into the courtroom. I walk out behind Justice Breyer, and as he's moving to his chair, away from blocking my vision, I see the expanse of the courtroom. And it's the most chilling moment anyone could ever have. I hope I have that feeling for the rest of my life.

Es imposible describirle a la gente lo que siento cada vez que tengo que ir a la corte, y salgo detrás del Juez Breyer; y en la medida en que él se acerca a su silla y deja de bloquear mi visión, puedo ver la amplitud de la sala. Este es el momento más emocionante que alguien pueda experimentar. Espero poder sentir esto durante el resto de mi vida.

SONIA SOTOMAYOR

anthony d.
ROMERO

executive director, american civil liberties union | director ejecutivo, unión estadounidense de libertades civiles

I GREW UP IN THE SAME HOUSING PROJECT development as Justice Sonia Sotomayor. We've always joked with each other that maybe there was something in the lead paint that helped us get outta there with a little bit of brains. The prejudice, the discrimination— I saw that mostly through my father's life. He was first a houseman,

CRECÍ EN EL MISMO PROYECTO DE VIVIENDA que la magistrada Sonia Sotomayor. Siempre hemos hecho chistes sobre la posibilidad de que hubiera algo en el plomo de la pintura de las casas que nos hubiera ayudado a salir de allí con un poquito de cerebro. Los prejuicios, la discriminación, todo eso lo vi más que

New York City, June, 2011

which is a kind word for a janitor at the banquet floors. He wanted to become a waiter, because banquet waiters get a lot more money. He applied and the hotel management

todo a través de la vida de mi papá. Primero, él era conserje, una palabra amable para el encargado de mantenimiento en los salones de banquetes. Él quiso después volverse camarero, porque los camareros de banquetes ganaban mucho más dinero y entonces presentó su solicitud, pero el personal de administración del hotel le dijo que su inglés no era lo suficientemente bueno.

Llegó furioso a la casa porque sabía cuál era la verdadera razón. Era simplemente prejuicio y discriminación. De manera que se dirigió a su sindicato, el cual presentó una petición a nombre suyo, y así fue como llegó a ser el primer camarero hispano del Warwick.

Su promoción nos cambió la vida. Pudimos cambiar de casa. Conseguimos nuestro primer carro. Pude obtener mi primer equipo de sonido, un estéreo de ocho pistas. En retrospectiva, pienso en el impacto que este abogado tuvo sobre nuestras vidas; la firme convicción que tenía en la igualdad de oportunidades fue lo que le proporcionó a mi papá su promoción, y a nosotros nos dio, a la vez, la oportunidad de una vida mejor. Yo probablemente no estaría hoy aquí si no hubiera sido por la

staff told him that his English wasn't good enough.

He was so mad when he came home, because he knew what was up. It was all prejudice and discrimination. So he went to his labor union. They petitioned on his behalf. And he became the first Hispanic waiter at The Warwick.

His promotion changed our lives. We were able to move out of the public housing projects. We got our first car. I got my first stereo, an eight-track stereo. I think back about the impact of this one lawyer's effect on our lives, that his belief in equal opportunity is what gave my father a promotion, and then gave us the opportunity to have better lives. I probably wouldn't be here today were it not for the intervention of that one young lawyer and my father's courage to stand up to prejudice and discrimination.

Understanding that I was gay was something I knew since I was about 9 years old. When I was a little boy, there was a fashion show to look at the new uniforms at Catholic school. And I had a teacher—this was the 1970s—who did this like a real runway. Sashay down the aisle. Stop. Put your hands on your waist. Pivot. Turn.

MY BEING IN THIS ROLE, AS THE FIRST LATINO HEAD OF THE ACLU, IT CERTAINLY SENDS SOME PEOPLE SCRATCHING THEIR HEADS. THE IDEA THAT YOU CAN HAVE A MINORITY-GROUP PERSON REPRESENT THE MAJORITY—REPRESENT EVERYBODY—BECAUSE THAT'S WHAT WE DO. WE REPRESENT EVERYBODY IN AMERICA.

intervención de ese joven abogado y por la valentía que tuvo mi papá para defenderse en contra del prejuicio y la discriminación.

Comprendí que era gay aproximadamente a los nueve años de edad. Cuando era pequeño, hubo un desfile de modas para ver los nuevos uniformes del colegio católico. Y yo tenía un profesor —esto era en la década de los setenta— quien hacía de este evento un verdadero desfile en pasarela. Deslizarse por el pasillo. Detenerse. Ponerse las manos en la cintura. Girar. Dar la vuelta.

Y recuerdo que al llegar a casa repetí los pasos ante mis padres.

ANTHONY D. ROMERO

I PROBABLY WOULDN'T BE HERE TODAY WERE IT NOT FOR THE INTERVENTION OF THAT ONE YOUNG LAWYER AND MY FATHER'S COURAGE TO STAND UP TO PREJUDICE AND DISCRIMINATION.

And I remember coming home and doing that before my parents. My father got furious. I didn't know what I had done wrong. He would just say to me, *"Los hombres no se ponen la mano en la cintura.* The men don't put their hands on their waist." Ever since then, you know, shoulders back, arms down.

So I'm standing at the foot of his hospital bed when he's very sick, and I have my hands on my waist and I have my head down. He says to me, *"Todavía tienes las manos en la cintura."* I drop them right away. Shoulders back. And he says to me, *"Nunca paré de pensar que eres un gran hombre.* I never stopped thinking of you as a great man." And we hugged and kissed and cried. We settled our peace.

My being in this role, as the first Latino head of the ACLU, it certainly sends some people scratching their heads. The idea that you can have

Mi papá se puso furioso. Yo no sabía qué había hecho mal. Él simplemente me decía: "Los hombres no se ponen las manos en la cintura". A partir de ese momento, tú sabes, los hombros derechos, los brazos hacia abajo.

Así es que estoy a los pies de su cama de hospital cuando está muy grave, y yo tengo las manos en la cintura y la cabeza hacia abajo. Y me dice: "Todavía tienes las manos en la cintura". Entonces las bajo inmediatamente y enderezo los hombros. Y me dice: "Nunca paré de pensar que eres un gran hombre". Entonces, nos abrazamos, nos dimos un beso y lloramos. Quedamos en paz.

El estar en este papel de primer director latino de ACLU (*American Civil Liberties Union*), Unión Estadounidense de Libertades Civiles, y la idea de que es posible tener una persona de un grupo minoritario representando a la mayoría —o representando a todos— porque eso es lo que hacemos, ciertamente hace que muchos se agarren la cabeza. Representamos a todo el mundo en los Estados Unidos. Larry Craig, el senador que se comunicaba por señas, dando golpecitos con el pie, en un baño, a él lo defendimos porque se trataba de defender la libertad de expre-

a minority-group person represent the majority—represent everybody—because that's what we do. We represent everybody in America.

Larry Craig, the senator who was toe-tapping and signaling at the bathroom—we jumped to his defense because it's freedom of speech. You have the right to proposition sex. Even in a bathroom. Most normal people do it in a bar.

Rush Limbaugh, when we jumped to his defense to not have his medical records subpoenaed, we said, "You know, Rush, this is exactly the same issue that's playing out right now with John Ashcroft trying to subpoena records from public hospitals in Chicago and New York, trying to find out women who've had late-term abortions. And isn't that exactly the same issue as your medical privacy, about whether or not you're using hydrocodone, and women's medical privacy?"

You make these connections, and hopefully by making these connections, you help people understand that if they believe in their right to medical privacy, or their right to free speech, they have to accept the rights of others.

sión. Se tiene el derecho de hacer propuestas sexuales, incluso en un baño. La mayor parte de la gente común y corriente, sin embargo, las hace en un bar.

Corrimos a defender a Rush Limbaugh para que su historia médica no tuviera que aparecer en la corte, y le dijimos: "Sabe usted, Rush, que ésta es exactamente la misma cuestión que se está desarrollando ahora con John Ashcroft quien está intentando que aparezcan en la corte los récords de los hospitales públicos de Chicago y Nueva York, para tratar de averiguar qué mujeres han tenido abortos tardíos. ¿No es este acaso el mismo asunto de la privacidad médica, el si usted está utilizando o no hidrocodona, y el de la privacidad médica de las mujeres?"

Uno hace estas conexiones, y espera que al hacerlas va a ayudar a la gente a comprender que si cree en el derecho a la privacidad médica o en el derecho a la libertad de expresión, debe aceptar por igual los derechos de los demás.

ANTHONY D. ROMERO

eva
LONGORIA

actor | actriz

I COME FROM A LARGE FAMILY OF WOMEN. I come from a family of educated women. I was not the first to go to college. There was really that driving force with my family. But also I come from a family of philanthropists and I think I get that part of me from my mother and my oldest sister, who has special needs. She was

YO VENGO DE UNA FAMILIA GRANDE DE MUJERES EDUCADAS. No fui la primera en ir a la universidad. En realidad, en mi familia existía esa motivación. Vengo también de una familia de filántropos, y creo que esa parte de mí viene de mi mamá, y de mi hermana mayor, quien es una persona con necesidades especiales. Ella

Los Angeles, April, 2010

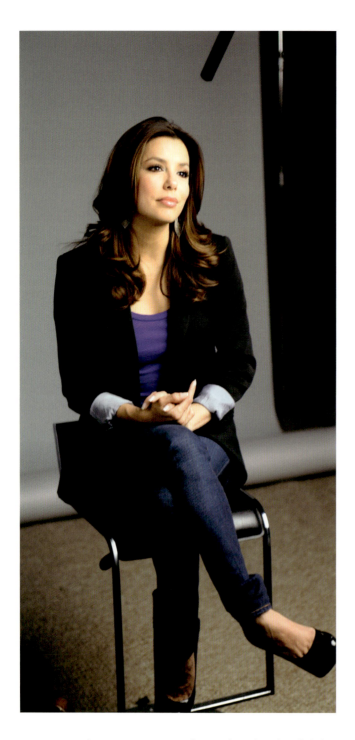

born prematurely so her brain didn't finish developing. She has a mental disability that caps her at about a fifth-grade level.

 She's the light of our life. She's the light of our family. She's funny,

nació prematuramente por lo que su cerebro no alcanzó a desarrollarse por completo. Tiene una discapacidad mental que la sitúa a un nivel de aproximadamente quinto grado.

 Ella es la luz de nuestra vida y de nuestra familia. Es chistosa, impresionantemente honesta y se acuerda de todo. Tiene una memoria absolutamente increíble. Me acuerdo una vez cuando estaba saliendo con un par de jóvenes a la vez, y ella me decía: "¿Dónde está Fred? ¿Fred no estuvo aquí ayer?, y yo, oye: "Shhh. Este es Mark".

 Sabes, lo que más admiro de mi hermana es que ella realmente ha superado todos los obstáculos y ve cada día con una luz increíble. Para ella todo es tan positivo y extraordinario. Sólo el hecho de amarrarse los zapatos en la mañana le toma media hora, pero ella se empeña en hacerlo, y lo logra.

 Yo soñaba con tener una fiesta de quince años, o quinceañera, pero mi papá me dijo que no porque mis otras hermanas no la habían tenido. Entonces yo les dije a mis padres: "Pues si ustedes no quieren pagarla, yo me consigo la plata". Entonces me robé el documento de identidad de mi hermana y fui y conseguí un

brutally honest, remembers everything. Has a memory like you wouldn't believe. I remember when I was dating a couple guys at the same time, she would say, "Where's Fred? Wasn't Fred just here yesterday?" And I'd be, like, "Shhh. This is Mark."

What I love about my sister is that she overcame every obstacle and sees every day with this amazing light. Everything is so positive and great. Just to tie her shoes in the morning takes 30 minutes—but she wants to do it, she's gonna do it, and she does it.

I wanted to have a quinceañera and my dad said no, because my other sisters didn't get a quinceañera. I was, like, "If you guys aren't gonna pay for it, I'm gonna pay for it myself." I stole my sister's ID and I went and got a job at Wendy's when I was 13. I didn't tell my parents. I was working at Wendy's for like two weeks and my teacher walked in, and then my teacher ended up telling my mom and I got in a lot of trouble. My mom said, "You've always just put your mind at something and got it done."

It resonated deeper within me, within my culture. It was something so beautiful to celebrate. Growing

MY ROLE MODELS GROWING UP WERE MY MOM, MY AUNT, MY GRANDMA, MY SISTERS. THAT'S WHO I WANTED TO BE LIKE.

trabajo en Wendy's cuando tenía 13 años. No les conté a mis papás. Y llevaba trabajando como dos semanas en Wendy's cuando uno de mis profesores entró y me vio y terminó por contarle a mi mamá, y yo me metí en un gran lío. Mi mamá me dijo en esa ocasión: "Siempre que te empeñas en hacer algo, lo logras".

La quinceañera era algo con lo que sentía afinidad, no sólo era importante para mí, sino algo trascendental dentro de mi cultura. Era algo tan hermoso de celebrar. Mientras crecí, no vi muchas imágenes de gente latina, en gran parte, porque me tenían muy protegida. No comprábamos revistas, ni veíamos mucha televisión. Definitivamente no íbamos a cine, pues la plata no alcanzaba para eso. De modo que no sabíamos que Rita Hayworth era latina. La gente trataba de esconderlo. Richie Valens, por supuesto que era latino, pero aun así, su nombre se trataba de ocultar, así es que, mientras crecía, nunca supe quién era latino o no,

EVA LONGORIA

GROWING UP, I DIDN'T SEE A LOT OF IMAGES OF LATINOS. MOSTLY BECAUSE I WAS VERY SHELTERED. WE DIDN'T BUY MAGAZINES. WE DIDN'T WATCH A LOT OF TV. WE DEFINITELY DIDN'T GO TO MOVIES. WE COULDN'T AFFORD THAT.

up, I didn't see a lot of images of Latinos. Mostly because I was very sheltered. We didn't buy magazines. We didn't watch a lot of TV. We definitely didn't go to movies. We couldn't afford that. So you didn't know that Rita Hayworth was Latina. People tried to hide it. Richie Valens of course was, but they tried to whitewash his name, and so you never knew, growing up, who was Latino, even if you wanted. There wasn't this bounty of celebrity information. I didn't have that growing up.

We had three channels on my TV. That was, y'know, a black and white TV. And we watched *The Jeffersons* and *Three's Company*. My role models growing up were my mom, my aunt, my grandma, my sisters. That's who I wanted to be like.

incluso si hubiera querido saberlo.

Y no había esa abundancia de información sobre la gente famosa. En esta sociedad, todo lo relacionado con quién es quién, y quién está haciendo qué, se encuentra ahora tan a la mano. Yo no tuve eso mientras crecía. Nosotros teníamos tres canales de televisión, que, tú sabes, era televisión en blanco y negro. Y veíamos *The Jeffersons* y *Three's Company*. Las personas a quienes quería imitar cuando estaba creciendo eran mi mamá, mi tía, mi abuela, y mis hermanas. Quería ser como ellas.

Cuando terminé la universidad, mis padres se sintieron muy orgullosos de mí, pero también fue en ese momento cuando decidí que quería ser actriz. Y ellos en vez de decirme: "No, tú te educaste y es hora de que consigas trabajo y uses lo que aprendiste", me apoyaron. No me sostuvieron económicamente, pero me respaldaron espiritual y emocionalmente. Yo les preguntaba: "¿Me pueden dar dinero?" Y ellos respondían: "No".

Hay gente que lucha por ser famosa, pero ese nunca fue mi caso. Quería ser actriz, ser una buena actriz. Tuve mucha suerte de que

When I finished college, my parents were very proud but also that's when I decided to become an actor. And instead of going, "No, you got an education, now it's time for you to get a job and put it to use," they were very supportive. They didn't support me financially, but they did support me spiritually and emotionally. I'd say, "Can I have some money?" "No."

There are people who strive to be famous and that was never me. I wanted to be an actor and I wanted to be a good actor. I was really lucky that fame came really late to me. I mean, I was 30 by the time I got *Desperate Housewives*, even though I had been working in the business for nine years. I did extra work, one line, five lines. I really kind of experienced the industry from the ground up. So fame came to me and I was very grateful for it, because I know what I had been doing to get there. Because I had my education, I always had a chip on my shoulder about "I don't have to be an actor." I could do anything else. I can really be whatever I wanna be. But I just have a lot of fun doing this.

la fama me llegara bastante tarde. Con esto quiero decir que ya tenía 30 años cuando conseguí el papel en *Desperate Housewives*, aunque ya llevaba trabajando nueve años como actriz. Hacía trabajos como extra, algunos de una línea, otros de cinco líneas. Realmente experimenté la industria desde la base, hasta que me llegó la fama y me sentí muy agradecida porque sabía lo que había tenido que hacer para llegar hasta ese punto. Como contaba con una educación, siempre tenía esa piedra en el zapato de: "No tengo que trabajar como actriz". Puedo hacer cualquier otra cosa, pensaba. Realmente puedo ser lo que quiera, pero lo cierto es que me divierto inmensamente haciendo lo que hago.

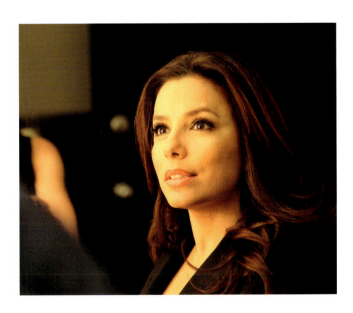

EVA LONGORIA

julie
STAV

author
financial advisor

escritora
consejera financiera

DESTINY IS WRITTEN? Excuse—¿Eh'cue me? No. Destiny's not written. Maybe what happened up to now is. My mother used to say, "Oh, there's those that are born to be hammers and those that are born to be nails." And I said, "What, Mommy? ¿Qué es eso?" No, you write your next chapter in your life.

¿EL DESTINO ESTÁ ESCRITO? ¿Eh'cue me? No. El destino no está escrito. Tal vez lo que ha sucedido hasta ahora lo esté. Mi mamá solía decir: "Ah, hay aquellos que nacieron para martillo y aquellos que nacieron para puntilla". Y yo le decía: "¿Qué, mamá? ¿Qué es eso?"

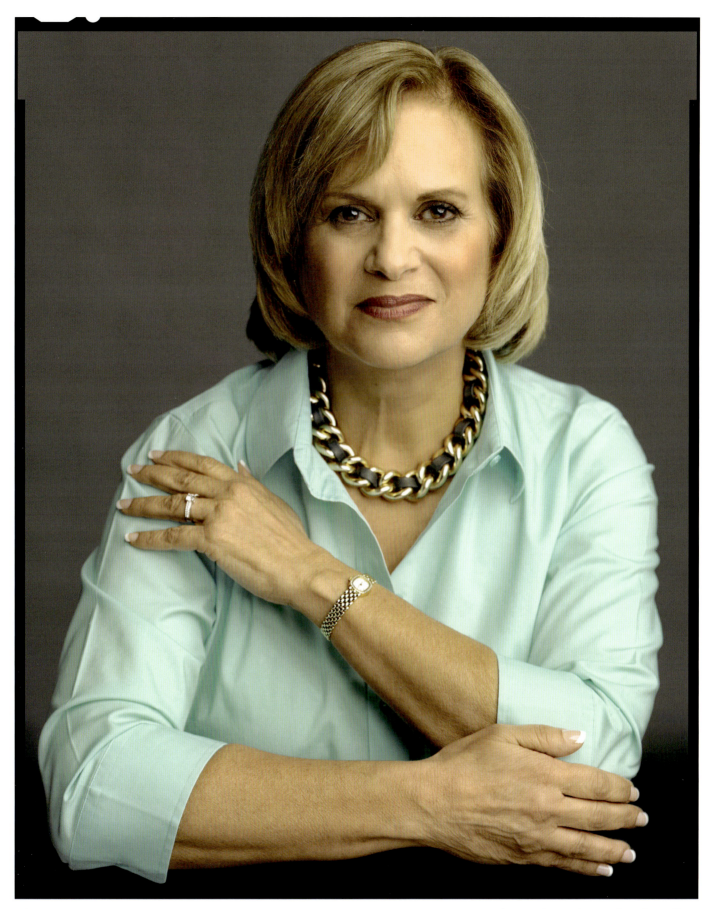

Los Angeles, April, 2011

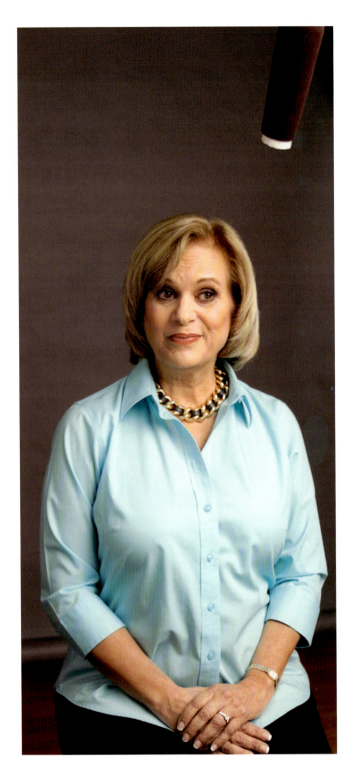

When I arrived in the United States, I was in high school. And I was given an IQ test when I had been here a month and a half.

No, el siguiente capítulo de la vida de uno, lo escribe uno.

Cuando llegué a los Estados Unidos, estaba en la secundaria y me hicieron tomar un examen de Coeficiente Intelectual cuando apenas llevaba aquí un mes y medio. Y entonces, lo recibo y ¡pfff! no sabía qué hacer con él. De modo que lo devuelvo de igual manera como lo recibí. Ahí aparece el sello. Soy una "estudiante retardada mental con posibilidades de ser capacitada" en la escuela de secundaria Hollywood. Cuando recibí ese reporte y vi que me habían clasificado como alguien que no tenía capacidades, me dije: "Ah sí, ¿de verdad? Se los voy a demostrar".

Me he casado tres veces. Muy bien. Ahora pues, mi querida y católica madre dice: "Usted sabe, mi hija se ha divorciado dos veces". Y yo digo: "Ma, tú sabes, algunas mujeres van por la vida sin encontrar un solo hombre que se case con ellas, y yo he encontrado a tres. Mira la suerte que tengo".

Después de mi segundo divorcio, tenía a un hijo de cuatro años, y dos trabajos, pero así nunca iba a lograr lo que deseaba, es decir, el futuro que quería para los dos.

> I HAD 44 CENTS IN MY CHECKING ACCOUNT. I STARTED INVESTING *DE MENTIRITAS*—JUST MAKE BELIEVE—WITH A PIECE OF PAPER AND A PENCIL. AND I SAW THAT I WAS MAKING MONEY. I SAID, "WAIT A MINUTE. NOBODY'S TAUGHT ME THIS."

Now, I got this test and—pfff—I didn't know what to do. So I turned it back the same way I got it. The stamp is there. I am a "trainable mentally retarded student" in Hollywood High School. When I had that report and I saw that—that I was classified as someone who had no ability—I said, "Ha! Really? I'm gonna show you."

I've been married three times. All right. Now, my little Catholic mother says, "You know, my daughter has been divorced twice." I say, "Ma, you know, some women go through life and they don't find one man that would marry them. I found three. Look how lucky I am."

After my second divorce, I had a son who was 4 years old. I had two jobs, but I was never going to achieve what I wanted—the future that I wanted for both of us.

I had 44 cents in my checking account. I started investing *de mentiritas*—just make believe—with a piece of paper and a pencil. And I saw that I was making money. I said, "Wait a minute. Nobody's taught me this." I mean education is great, but you learn how to work for a good company. I wanted to own the company.

Tenía 44 centavos en mi cuenta corriente. Y comencé a invertir de mentiritas –solo pretendiendo que lo hacía— usando un pedazo de papel y un lápiz. Y comencé a ver que hacía dinero. Y me dije: "Oye, un momento, a mí nadie me ha enseñado esto". Quiero decir, la educación es algo muy bueno, pero lo que aprendes es a trabajar para una buena compañía. Yo deseaba ser la dueña de la compañía.

Déjame decirte, las mujeres son bestias. Los hombres son las cabezas de nuestras familias. Nosotros somos los cuellos. Y nosotros podemos darle la vuelta a esa cabeza de la manera cómo lo deseemos. Hay señoras que me llaman cuando estoy en la

JULIE STAV

I WOULD TAKE A $100 BILL AND PASS IT AROUND AND SAY, "TELL ME WHAT THIS MEANS TO YOU." I HEARD EVERY SYNONYM FOR THE WORDS FREEDOM, OPTIONS, CHOICES. I HAD A WOMAN WHO JUST BROKE DOWN AND CRIED.

Let me tell you, women are beasts. The men are the heads of our family. We're the neck. And we

radio y me dicen: "Yo no trabajo". Y yo les digo: "Un momento, mi amiga. A usted no le pagan. Usted es ama de casa, usted sí trabaja, y trabaja las 24 horas, 7 días a la semana. Pero déjeme mostrarle cómo puede tener su ratonerita". Tú sabes, todas nosotras, especialmente las latinas, pensamos: "Uno nunca sabe, el fulano puede que encuentre a alguien más el día de mañana". Así, que tiene usted su propia y pequeña fortuna, su pequeña ratonera. Permítame mostrarle cómo invertirla.

Comencé a formar clubes de inversión. Tomaba un billete de $100 y lo pasaba alrededor. Preguntaba: "¿Qué quiere decir esto para ustedes?" Escuché todos los sinónimos posibles de la palabra libertad, opciones, alternativas. Hubo una mujer que sufrió un colapso y se puso a llorar.

Ser latino genera una cantidad de mitos, especialmente alrededor del dinero. Que la plata es corrupción, que la plata es para los hombres, que sólo es suficiente trabajar. No sólo es suficiente trabajar duro. Tenemos que disipar esos mitos. El día que aprendamos cómo funciona este sistema económico, ese

turn that head any which way we want. Ladies call me on the radio and say, "I don't work." I say, "Wait a minute, honey. You don't get paid. You're a housewife—you work, and you work 24/7. Let me show you how you have your little *ratonerita*." You know, all of us, especially Latinas: "You never know. *El fulano*, tomorrow he finds somebody." So you have your own little money, your little rat hole. Let me show you how to invest that.

I was doing investment clubs. I would take a $100 bill and pass it around and say, "Tell me what this means to you." I heard every synonym for the words freedom, options, choices. I had a woman who just broke down and cried.

Being Latino brings a lot of myths, especially around money. That money is corruption. That money is for men. That it's enough just to work. It's not enough just to work hard. We have to dispel those myths. The day we learn how this money system works, that's the day that we're really going to get up and start taking credit for all the long hours that we have put in.

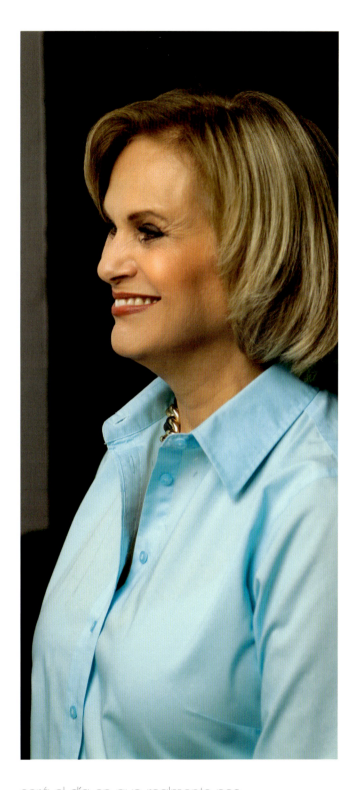

será el día en que realmente nos levantaremos y comenzaremos a darnos crédito por todas nuestras horas extras de trabajo.

JULIE STAV

chi chi
RODRÍGUEZ

golfer | golfista

IN LIFE, YOU CATCH THE GENES of your grandparents. My grandparents both lived to be over 100 so I'm gonna probably live to be 115—if I don't get shot by a jealous husband when I'm 110.

When a kid is working now they call it slavery. But instead of calling it slavery, we oughta call it growing up. The first job I ever had in life, I used to be the water boy in the sugar cane plantation. I was 7 years old.

EN LA VIDA SE HEREDAN LOS GENES de los abuelos. Mis dos abuelos vivieron más de 100 años, por lo tanto es probable que yo llegue a los 115, si es que a los 110 un esposo celoso no me dispara.

En la actualidad se dice que cuando un niño trabaja es esclavitud; en vez de llamarlo esclavitud, deberíamos llamarlo madurar. Mi primer trabajo, a los siete años, fue el de repartir agua entre los cortadores de caña de un cañaduzal.

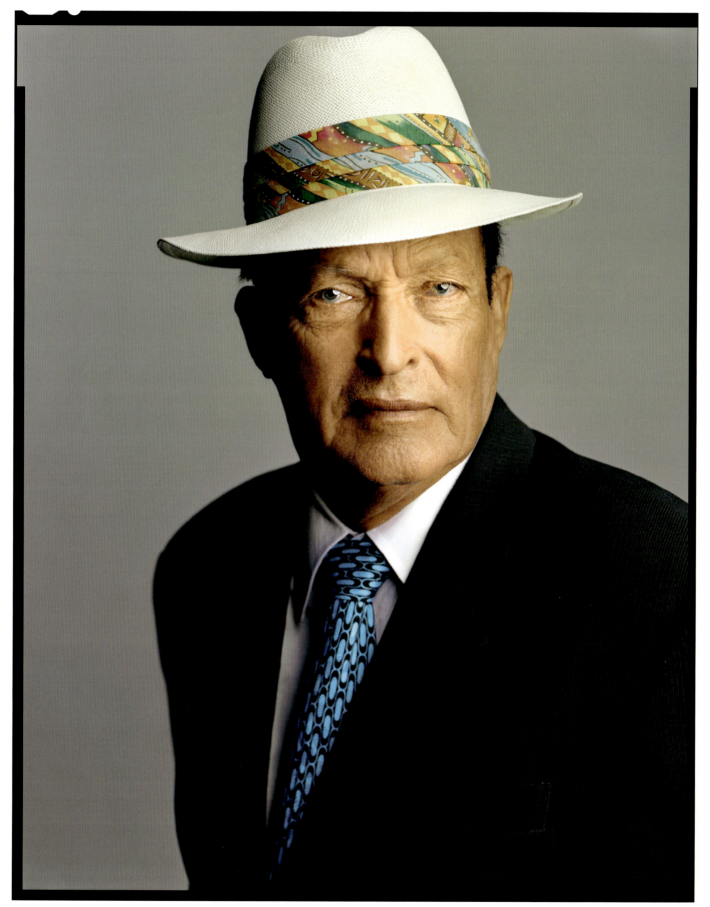

Washington, D.C., May, 2010

My older brother and I—he doesn't like for me to say that, that he's older—we made a little four-wheel cart. He would push me and I would push him, from Rio Piedras to Carolina. The road used to have flamboyas on both sides. And then here we saw this down hill, all paved. And my elder brother said, "Why don't we both climb on the cart and go down?" And then when we got to the end, people were playing golf.

They had old people and younger people carrying golf bags. I said, "Boy, that must be easier than working in the sugar cane." So I went to the caddy master, a guy named Pepe Robinson. I told him, "Sir, I would like to carry one of those bags. How much do these guys make?" He said, "Well, you're too small to caddy." I said, "But sir, I'll do anything, you know." He said, "Well, kid, I like you. I'm gonna send you as a fore caddy." And I made 10 cents that day. Four-and-a-half-hours work, I made 10 cents.

All of us—like Arnold Palmer and Lee Treviño—all of us were caddies. Gary Player. We were caddies.

Mi hermano mayor y yo —a él no le va a gustar que diga que es mayor— fabricamos una carretilla, y él me empujaba a mí y yo lo empujaba a él, desde Río Piedras hasta Carolina. De lado y lado del camino había árboles, los flamboyanes, tan cerca el uno del otro, que se cubrían. Desde allí fue que vimos una colina pavimentada que bajaba. Y mi hermano me dijo: "¿Por qué no nos montamos en la carretilla y nos rodamos colina abajo?" Cuando llegamos al final, encontramos gente jugando golf.

Había gente de edad y gente joven cargando las talegas de golf de los jugadores. Y pensé para mí: "Umm, eso debe ser más fácil que trabajar en los cañaduzales. Así es que fui a hablar con el encargado de los caddies, un tipo llamado Pepe Robinson, y le dije: "Señor, a mí me gustaría cargar una de esas talegas. ¿Cuánto ganan ellos?" Y él me dijo: "Tú eres muy pequeño para ser caddie". Y yo le respondí: "Pero señor, usted sabe, yo hago lo que sea". Y dijo: "Bueno, me gusta tu actitud, voy a ponerte a trabajar como principiante de caddie". Y ese día me gané diez centavos. Me gané diez centavos por cuatro horas y media de trabajo.

Todos nosotros —incluidos Arnold Palmer y Lee Treviño— fuimos caddies. Gary Player fue caddie. Cargando talegas fue como aprendimos a jugar golf.

Yo solía hacer un hoyo en el plato de *home* y uno en segunda base, y con

Carry the bag and that's how we learned to play golf.

I used to dig a hole in home plate and a hole in second base. With a tin can and a guava limb that I made a golf club out of, I could hit the can from home plate to second base. And a lot of times I made it in three strokes. Which is pretty hard because the can don't run too straight.

Golf creates character. You know the type of person whom you're playing with when you play golf. Not only when he's going good but when he's going bad. When you commit a penalty, you color it in yourself. Although somebody might not see it, you saw it. So you color it in yourself.

'Course, we never played for the money they play for now. We used to play to beat the golf pro at a club. Well, now, they play to buy the club. Golf has gotten to be a rich man's sport simply because, to keep a golf course in good condition, it'll cost you about a million and a half dollars a year.

My wife and I have always been a team, and we decided that we were gonna do a golf course, not only to create a legacy in Puerto Rico but to help people with jobs. And that's what I like to see. I like to see young people make a decent living and to make it honorably and be able to take home the money to support their families.

una lata y el palo de golf que había fabricado con un palo que arranqué de un árbol de guayaba, golpeaba la lata desde el plato de *home* hasta la segunda base. Muchas veces lograba llegar en tres golpes, algo muy difícil porque la lata no me permitía que los tiros salieran muy derechos.

El golf forma el carácter. Uno sabe qué tipo de persona es aquella con quien uno juega. No sólo cuando le está yendo bien, sino cuando le está yendo mal. Cuando uno comete una falta, uno mismo anota el puntaje. Aunque nadie lo vea, uno sí lo ve. Así, pues, tú anotas tu puntaje.

Por supuesto que nosotros nunca jugábamos por la cantidad de dinero que se juega ahora. Jugábamos para ganarle al profesional del club, y ahora se juega para comprar el club. El golf es un deporte de ricos, simplemente porque mantener un campo de golf en buenas condiciones vale aproximadamente un millón y medio de dólares al año.

Mi esposa y yo siempre hemos trabajado en equipo, y los dos decidimos que íbamos a construir un campo de golf, no sólo para dejarle un legado a Puerto Rico, sino para ayudar a la gente a tener trabajo. Eso es lo que quisiera, ver a la gente joven con la posibilidad de ganarse la vida de una manera decente, y poder llevar dinero a su casa y mantener a su familia de una manera honorable.

CHI CHI RODRÍGUEZ

sandra
CISNEROS

writer | escritora

I GREW UP WITH SEVEN KIDS, and all of us were so needy for attention, that we were all talking as fast as we could and trying to be funny. All talking at the same time and everybody talking louder. It was never like in the movies, or like in white families, where one person talks: "What did you do today, Billy?" You had to

CREO QUE POR HABER CRECIDO AL LADO DE SIETE NIÑOS y porque todos sentíamos tanta necesidad de que nos pusieran atención, todos hablábamos lo más rápido posible, intentando a un mismo tiempo ser chistosos. Todos hablábamos a la vez y cada uno más fuerte que el otro. Nunca como en las películas, o como

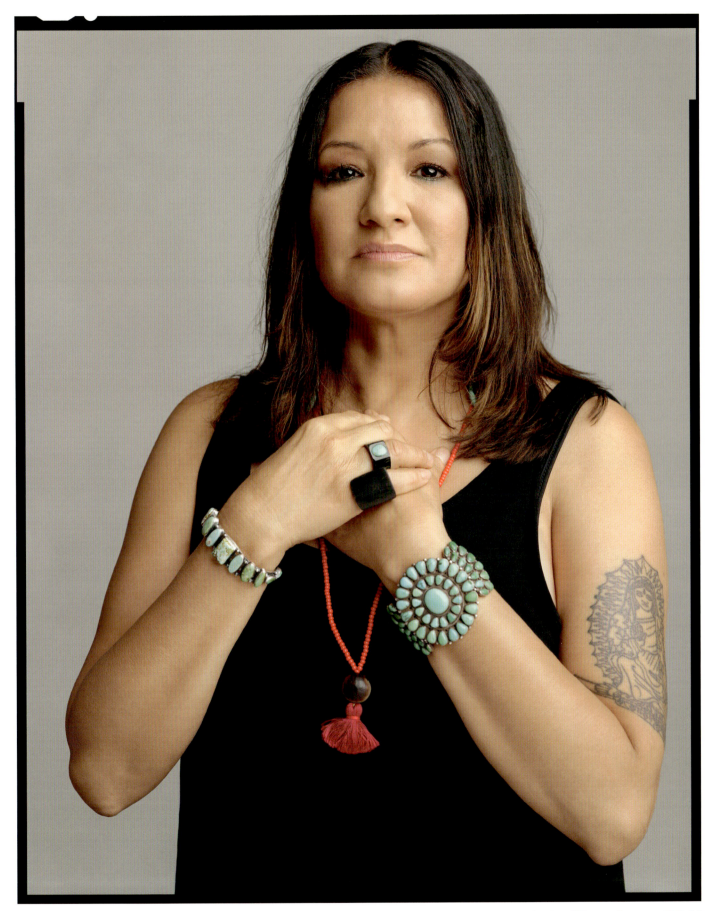

New York City, June, 2011

be funny, and you had to be quick and colorful, to get, maybe, a couple people to listen.

sucede en las familias blancas, en las que una sola persona habla: "¿Qué hiciste hoy Billy?" Tenías que ser chistoso, súper rápido y original, para si acaso lograr que te escucharan un par de personas.

Una de las cosas que aprendí es que si alguien te ofrece su silencio y escucha lo que dices, esto constituye un privilegio; o si me devuelven una historia y soy yo la que tengo que callar. Qué regalo maravilloso me han dado. Recibo esta historia, y si tengo suerte, quizás puedo honrarlos escribiéndola y compartiéndola, y, si no, pues me sirvió de alimento para el día, y es un regalo hermoso.

Durante el proceso de inventarme a mí misma como escritora me involucré con un profesor. Por lo ingenua que era, no supe que él era un hombre casado sino hasta muy avanzada la relación. Y tuve la opción de escoger. Pero a mí me parecía que de esta manera era como me iba a convertir en escritora, y de esta otra me iba a convertir en maestra de inglés de secundaria. Si deseaba ser escritora, debía tener un *affaire* o una aventura. Debía escoger el sendero peligroso.

Estaba viviendo una vida doble y no podía escribir sobre ella. Hasta que llegó el momento en que sentí

One of the things I learned is if someone gives you silence and listens to what you're saying, that's a privilege. Or they give me a story and I shut up. What a wonderful gift they gave me. I'll take that story. And if I'm lucky, maybe I can honor them by writing it down and sharing it. And if not, it nourished me for today, and that's a beautiful gift.

I was trying to invent myself as a writer. I had a relationship with an instructor. I didn't know, because I was so naïve, that this man was married until it was well into the relationship. And I had a choice. But to me it seemed like: this is how you become a writer, and this is how you become a high school English teacher. If you wanna be a writer, you gotta have an affair. You've gotta go the dangerous route.

I was living this dual life and I couldn't write about that. There was a moment when I got really angry and decided to write the book that I'd never seen in the library, and that was the moment when I found my voice and started writing *The House on Mango Street*.

I thank God I'm not a politician, so that all my old skeletons won't come out. Nobody will berate me and say

THERE WAS A MOMENT WHEN I GOT REALLY ANGRY AND DECIDED TO WRITE THE BOOK THAT I'D NEVER SEEN IN THE LIBRARY, AND THAT WAS THE MOMENT WHEN I FOUND MY VOICE AND STARTED WRITING *THE HOUSE ON MANGO STREET*.

verdadera rabia y decidí escribir el libro que nunca había visto en la biblioteca, y ese fue el momento en que encontré mi voz y comencé a escribir *The House on Mango Street* (La casa en Mango Street).

Le agradezco a Dios no ser un político, así no corro el riesgo de que todos mis secretos vergonzosos salgan a la luz. Nadie me reprenderá ni me dirá qué idiota fui, porque de joven fui una idiota, tomé muy malas decisiones. Por suerte, o simplemente gracias a la "divina providencia", sobreviví. Es por ello que no veo mi vida como algo que las mujeres jóvenes deberían imitar, a menos que escuchen lo que he aprendido cuando miro hacia atrás.

Creo que la beca MacArthur fue el comienzo de esta separación entre Sandra Cisneros "la autora" y Sandra Cisneros "la escritora", porque se trata de cómo la gente te ve a ti, y no de cómo te ves tú a ti misma.

SANDRA CISNEROS

IT TAKES A LONG TIME FOR WOMEN TO FEEL IT'S ALL RIGHT TO BE A *CHINGONA*. TO ASPIRE TO BE A *CHINGONA*. YOU KNOW, WE OUGHTA GIVE LESSONS ON HOW TO BE A *CHINGONA*. BEING A *CHINGONA*, FOR ME, MEANS BEING IN YOUR POWER.

what an idiot I am, because I was an idiot when I was a young woman. I made some really bad choices. By luck, or just *divina providencia*, I was able to survive. So I don't see my life as one that young women should emulate unless they hear what I've learned looking back.

I think the MacArthur award was the beginning of this split of Sandra Cisneros "the author" and Sandra Cisneros "the writer." Because it's how people see you, it's not how you see yourself.

It takes a long time for women to feel it's all right to be a *chingona*. To aspire to be a *chingona*. You know, we oughta give lessons on how to be a *chingona*. Being a *chingona*,

A las mujeres les toma un largo tiempo sentir que ser una chingona, o aspirar a ser una chingona, es algo bueno. Saben que deberíamos dar clases sobre cómo ser una chingona. Ser chingona para mí quiere decir, ejercer tu influencia y control. Es poder decir: "Este es *my* camino. Esta es mi senda".

Durante toda nuestra vida, como hijas y como mujeres latinas se nos enseña cómo atender a nuestro padre, servir a nuestra iglesia, a nuestro esposo, hijos, primos, madres... Es como si se tratara de ser buenas geishas. Y realmente no nos tomamos el tiempo, ni nuestra sociedad nos enseña a pensar en "¿qué es lo que a mí me gustaría?"

Al escoger, debes vivir con un montón de gente que te dice cosas: "Ego-maníaca". "Diva". Todas esas cosas que son buenas cosas, cuando se es esa niña pequeña que en clase no quiere ni mirar a los ojos y de repente dice: "Esto es lo que quiero y voy a hacerlo". Esto es maravilloso, quiere decir más poder para uno. Especialmente porque uno era esa niña pequeña tan retraída.

Por lo tanto, cuando la gente me dice estas cosas, yo digo: "Sí, así es, eso es lo que soy. Y *"good lucky"*, como diría mi mamá. *Good*

for me, means being in your power. You are saying, "This is my *camino*. This is my path."

Our whole lives as Latina women, we're taught how to serve father, church, husband, children, cousin, mother. We're all about being good geishas. And we really don't take the time, nor does our society teach us, to ask, "What would I want?"

You have to live with a lot of people calling you lots of words. "Egomaniac." "Diva." All those things that are good things if you're that little girl who doesn't wanna make eye contact in class, and you suddenly say, "This is what I want and I'm gonna do it." That's great. More power to you. Especially because you were that little girl that was so self-effacing.
So when people say these things to me, I say, "Yeah, that's right, that's what I am. And 'good lucky,' as my mother would say. Good lucky that I survived being that little girl that couldn't even speak in class or outside of it, and that I can say all these things, and I don't care what you think." That's a wonderful thing. I think it's a wondrous thing.

lucky que sobreviví siendo esa niña que ni siquiera era capaz de hablar en clase o fuera de ella, y que ahora tengo la libertad de decir todas estas cosas y no me importa lo que piensen". Esto es algo extraordinario, algo maravilloso, creo.

SANDRA CISNEROS

gloria
ESTEFAN

musician | cantante

EVERYTHING IN LIFE IS A LESSON to be learned and kind of a game to be played. I had a lot of responsibilities as a young child. My dad was at Bay of Pigs and a political prisoner for two years, and then he went to 'Nam and came back very ill, so then I became a caretaker for my dad and my younger sister while my mom had to work.

EN LA VIDA TODO ES UNA LECCIÓN para ser aprendida y una especie de juego que jugar. De niña tuve muchas responsabilidades. Mi papá estuvo en Bahía de Cochinos y fue prisionero político durante dos años. Después estuvo en Vietnam, de donde regresó muy enfermo, de manera que a partir de ese momento yo me convertí en

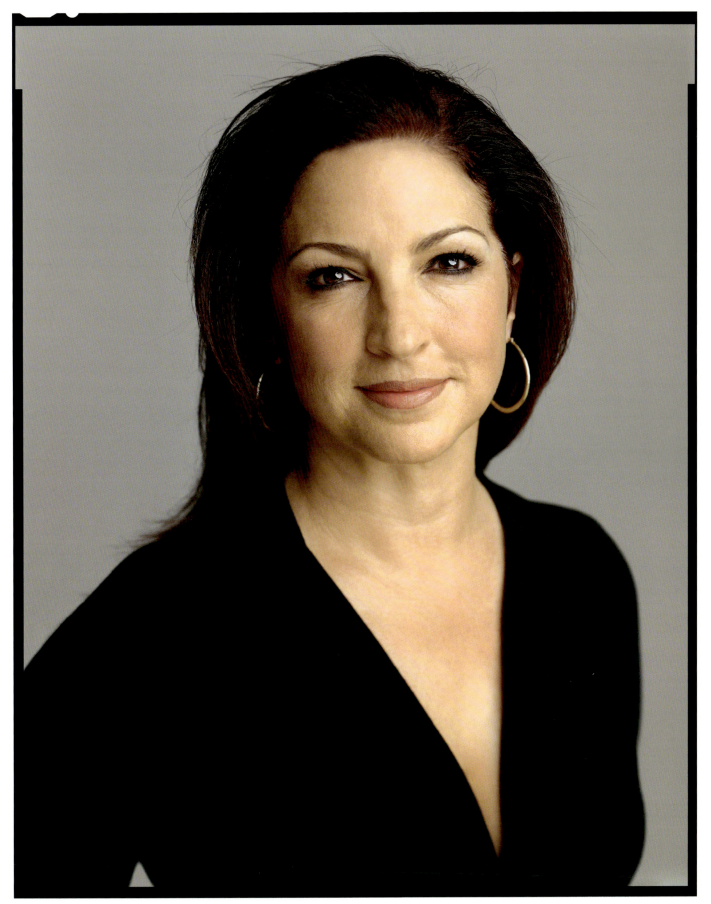

Washington, D.C., June, 2010

There was no one talking to me when I was alone. The music talked to me. That was it, and that was enough for me, because I felt I had to be so strong for my mom. I didn't want there to be any cracks in the veneer, because I knew that it could all come tumbling down.

When I started singing, my grandma would bring people to the house to listen to me and try to get me to record songs. I would say, "Grandma, I can't do this. I don't see myself on a stage." And she would say, "*Mija*, this is a gift that God gave you and you

la persona que cuidaba a mi padre y a mi hermana menor, mientras mi mamá trabajaba.

Cuando estaba sola no había nadie que hablara conmigo. La música me hablaba. Eso era todo, pero a mí me bastó. Sentía que por mi mamá debía ser tan fuerte como pudiera. No quería que hubiera grietas en la madera, porque sabía que todo podría venirse abajo.

Cuando empecé a cantar, mi abuela traía gente a la casa para que me oyeran, y hacía lo posible para que yo grabara canciones. Yo le decía: "Abuela, yo no puedo hacer eso. No puedo imaginarme en el escenario". Y ella me decía: "Mija, este es un don que Dios te dio y debes compartirlo. No importa lo que hagas", solía decirme: "te llegará naturalmente".

En 1985, ella asistió a uno de nuestros grandes espectáculos. *Dr. Beat* ya era un éxito. La presenté ante la audiencia, y ella, orgullosa y feliz, se le ocurrió decir: "Volveré al próximo show para que repitas esto". Y yo, "claro que sí abuela, me encantaría".

Nunca fui tímida para hablar directamente con la gente. Lo que no me agradaba era ser el centro

have to share it. And no matter what you do," she would say, "you're gonna end up with this right in your lap."

In 1985, she went to one of our first big shows. *Dr. Beat* was already a hit. I introduced her from the audience, and she was so proud and happy, and she goes, "I'm coming back for the next show so that you can do that again." I go, "Yeah, Grandma, I'd be happy to."

I was never shy one-on-one talking to people. I just did not enjoy being the center of attention. I've always liked the writing, the being in the studio, the most. Emilio said, "You know, you could improve 95 percent." I was going, "Could you tell me what five percent you're dating me for, please, because 'improve 95 percent?'" But I knew he meant he saw so much there that he knew the world would love to see.

We knew what we had. We could see it. We would play at weddings and bar mitzvahs. Record companies and executives thought that their market wasn't ready for this. We're too American for the Latins; we're too Latin for the Americans. That "no" that people kept giving us was the biggest motivation to succeed, I think, that Emilio and I ever had.

> WHEN I STARTED SINGING, MY GRANDMA WOULD BRING PEOPLE TO THE HOUSE TO LISTEN TO ME AND TRY TO GET ME TO RECORD SONGS. I WOULD SAY, "GRANDMA, I CAN'T DO THIS. I DON'T SEE MYSELF ON A STAGE."

de atención. Lo que más me ha gustado siempre ha sido escribir, estar en el estudio. Emilio me dijo: "¿Sabes que tú podrías mejorar en un 95%?" Y yo, "¿Podrías decirme por cuál cinco por ciento es que sales conmigo, por favor, porque mejorar en un 95%?" Pero yo comprendía que él se refería a que veía tanto en mí que sabía que al mundo le encantaría verlo.

Éramos conscientes de lo que teníamos. Lo veíamos claro. Tocábamos en recepciones matrimoniales y en los bar-mitzvah. Las compañías disqueras y sus ejecutivos pensaban que el mercado musical no estaba listo. Éramos muy estadounidenses para los latinos o muy latinos para los estadounidenses. Ese "no" con el que continuamente nos recibían, estoy convencida, fue la mayor

GLORIA ESTEFAN

RECORD COMPANIES AND EXECUTIVES THOUGHT THAT THEIR MARKET WASN'T READY FOR THIS. WE'RE TOO AMERICAN FOR THE LATINS; WE'RE TOO LATIN FOR THE AMERICANS. THAT "NO" THAT PEOPLE KEPT GIVING US WAS THE BIGGEST MOTIVATION TO SUCCEED...

Because there's nothing we love more than a challenge. And there's nothing we love more than proving people wrong. We didn't feel at any moment that we were wrong. We thought, "Oh, my God, these people are so misguided. They just don't see the potential." We did see

motivación que tuvimos Emilio y yo para triunfar. Porque no hay nada que nos atraiga más que un desafío. Y no hay cosa que nos proporcione mayor encanto que demostrarle a la gente que está equivocada. En ningún momento sentimos que nosotros estábamos equivocados. Lo que pensábamos era: "Ay Dios, que mal informada está esa gente. Simplemente no perciben nuestro potencial". Pero nosotros sí lo percibíamos y creíamos ciento por ciento en él. Y además contábamos el uno con el otro.

El día antes del accidente habíamos estado en Nueva York recibiendo un premio por haber alcanzado los 25 millones de dólares en ventas. El premio tenía la forma de un globo. Cuando en efecto sucedió el accidente, Emilio estaba hablando por teléfono con su hermano, quien en el momento le leía el titular de la primera página del periódico que decía: "Gloria y Emilio Estefan tienen el mundo en sus manos". Y después, ¡pum! Un segundo estás aquí y al siguiente, estás comenzando de nuevo.

No cambiaría nada. Fue duro, pero aprendí a vivir mi vida de una manera rica en experiencias, y adquirí mucha

it and we believed in it 100 percent. And we were there for each other.

The day before the accident we had been in New York, getting an award for 25 million in sales, and it was shaped like a globe. When we actually had the accident, Emilio was on the phone with his brother, who was reading him the front-page headline of the paper that said, "Gloria and Emilio Estefan have the world in their hands." And then, boom! In one second you're here, and then the next second you're starting over again.

I wouldn't change it. It was tough but I learned a very, very rich way to live my life and I learned a lot of discipline. I learned a lot of patience. That's where I really learned that thoughts create reality and the immense power that we have as human beings to affect our bodies, to affect our lives, to make life the way we want it to be. And I think that's an important thing—that we all are here to help each other. You know, when I wrote my son's song, "Nayib's Song," it's, "I am here for you, you are here for me." It's an ongoing process. I'll take care of you, you'll take care of me, if we're gonna make some progress. The only way we're gonna grow is to help each other and be there for each other.

disciplina. Aprendí a ser paciente. En ese momento fue cuando realmente me di cuenta de que los pensamientos le dan forma a la realidad y que, como seres humanos, tenemos un inmenso poder para ejercer influencia sobre nuestros cuerpos y nuestras vidas, y para moldear nuestra existencia de la forma en que deseamos vivirla. Y yo creo que esto es algo importante, el hecho de que todos estamos aquí para ayudarnos los unos a los otros. Sabes, cuando escribí la canción para mi hijo, la Canción de Nayib ("Nayib's Song"), ésta dice así: "Yo estoy aquí para ti, tú estás aquí para mí". Es un proceso continuo. Yo te cuidaré, tú me cuidarás, si es que la idea es progresar. De la única manera en que vamos a crecer es ayudándonos y estando presentes los unos para los otros.

GLORIA ESTEFAN

emilio ESTEFAN

music producer | productor musical

IF YOU'RE GONNA ASK ME WHY AM I PROUD, it's not because I won so many Grammys or, you know, so many awards. I'm proud that I didn't have to change my sound. I didn't have to change my name to become successful.

SI ME PREGUNTAS POR QUÉ ME SIENTO ORGULLOSO, no es por haber ganado tantos premios Grammy, o tú sabes, tantos premios. Me siento orgulloso de no haber tenido que cambiar la forma como me expreso. Es decir, no tuve que cambiar mi nombre para triunfar.

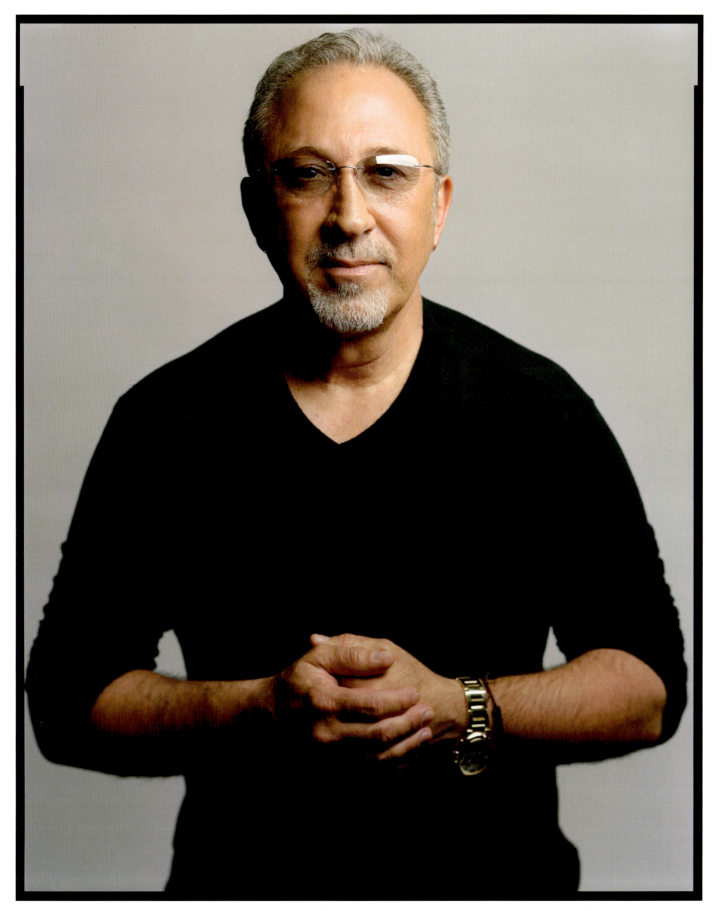

Washington, D.C., May, 2010

Me and Gloria—I remember many, many years ago when we signed to Epic Records in New York—they told us, "You have to come and we have to change how you dress." They were expecting us—me—to come with the hat and the cigar. I don't know exactly.

I feel what is happening now is that there is a lot of ignorance, a lot of confusion. There is an attempt to portray Latinos who come to this country as criminals. We don't come to take, we come to make a contribution. When I left Cuba I was 11 years old. I was looking only for freedom.

Gloria and I were honored to march in Los Angeles for immigrant rights. People were so desperate and some cried out to us, "Thank you for helping, for being here." I said, "I'm not helping just you. I'm helping my kids. I'm helping a whole generation to be proud to be Latinos."

My dad was Lebanese and my mom was from Spain and so I grew up learning about different cultures. I was born in Cuba, but raised in Spain. And now, most of my life, over 45 years of it, I've spent in the States. I'm proud to be Latino. I'm proud to say that I love the United States.

A Gloria y a mí —recuerdo que hace muchos, muchos años cuando firmamos con Epic Records en Nueva York— nos dijeron: "Deben venir y nosotros debemos cambiarles la forma en que se visten". Y esperaban que nosotros —que yo— viniera con el sombrero y el cigarro, no lo sé exactamente.

Yo siento que lo que está pasando ahora es que hay mucha ignorancia y confusión. Existe el intento de mostrar a los latinos que llegan a este país como criminales. Nosotros no llegamos para usurpar, sino venimos para contribuir. Cuando salí de Cuba tenía 11 años, y sólo estaba buscando la libertad.

Gloria y yo nos sentimos honrados de marchar en Los Ángeles por los derechos de los inmigrantes. La gente se sentía tan desesperada, y alguien nos gritó: "Gracias por ayudarnos, por estar aquí". Y yo le dije: "No sólo te estoy ayudando a ti, estoy ayudando a mis hijos, y a toda una generación para que se sientan orgullosos de ser latinos".

Mi papá era libanés y mi mamá española, así es que crecí aprendiendo sobre diferentes culturas. Nací en Cuba, pero fui criado en España. Y ahora, la mayor parte de mi vida, más de 45 años, los he pasado aquí en los Estados Unidos. Me siento orgulloso de ser latino, y de decir que amo a los Estados Unidos.

Mi vida se vio interrumpida cuando decidí salir de Cuba, y por lo tanto,

My life was interrupted when we decided to leave Cuba. And so I didn't learn Spanish perfectly. I didn't learn English perfectly too. I didn't have the time and the money to go to school. I used to go to night school because I had to go to work as an office boy in the day, change in the car, go to school, and then from the school go to play in the restaurant for tips. I probably worked 18 hours a day.

When I was a kid, they told me, "You're too old to learn music, too old to learn how to read music." But music was what I lived for, what I loved. I've won 19 Grammys because I believed in what I was doing. I was truly doing something that I loved.

I was in a restaurant last night and I would say that 50 of the people there were Latinos. They were doing all of the work that other people don't wanna do. They had no shame in starting over again, washing dishes, or serving water. I think this is because they believed that they would move on to do better things in life.

I was never ashamed even when I used to play the accordion for tips in a restaurant. That taught me a lot: to be humble, to appreciate what I have. I would say to the next generation, "Don't be afraid to do whatever you have to do to accomplish things in your life."

no aprendí ni el español ni el inglés perfectamente. No tuve tiempo ni dinero para ir a la escuela. Solía ir a la escuela nocturna porque tenía que trabajar de mensajero durante el día. Me cambiaba en el carro, iba a la escuela, y de ahí salía a tocar música en los restaurantes para conseguir propinas. Quizás trabajaba 18 horas al día.

Cuando era niño me dijeron: "Ya estás muy mayor para aprender música, para aprender a leer música". Pero yo vivía para la música, era lo que más amaba. He ganado 19 premios Grammy porque creí en lo que estaba haciendo. Realmente estaba haciendo algo que me encantaba hacer.

Anoche estuve en un restaurante y diría que 50 de las personas que trabajaban allí eran latinas. Estaban haciendo todo el trabajo que la otra gente no quiere hacer. No sentían vergüenza de volver a comenzar de nuevo lavando platos o sirviendo agua. Creo que esto es porque creen que van a encontrar mejores cosas en el curso de sus vidas.

Nunca me sentí avergonzado cuando tuve que tocar el acordeón para conseguir propinas en un restaurante. Esto me enseñó muchas cosas: a ser humilde y a apreciar lo que tenía. Yo le diría a la siguiente generación: "No sientan miedo de hacer lo que tengan que hacer para conseguir lo que desean lograr en su vida".

EMILIO ESTEFAN

giselle
FERNÁNDEZ

television journalist | reportera de televisión

MY MOTHER IS AN AMERICAN JEW who at 19 hated the
concrete jungle and was sent to Tequisquiapán in Mexico and took
a flamenco dancing class with my soon-to-be father who was
61 years old, Catholic, not Jewish, poor, and had been married countless

MI MAMÁ ES UNA JUDÍA ESTADOUNIDENSE que a los
19 años detestaba la selva de concreto y entonces fue enviada
a Tequisquiapán, México, en dónde tomó una clase de flamenco
con quien sería mi futuro padre, quien tenía 61 años, era católico,

Los Angeles, April, 2010

times before. So I always wondered, "What was it that got you disowned from your family, Mom? Was it the

no judío, pobre, y había estado casado antes un sinnúmero de veces. Así es que siempre me he preguntado: "¿Qué fue aquello que causó que tu familia te repudiara, mamá? ¿Sería el hecho de que él no era judío? ¿Que era pobre? ¿Católico? ¿Bailarín de flamenco? ¿O que fuera mayor que tu propio padre? ¿Cuál de estas razones fue la gota que rebosó la copa?"

Mi mamá siempre viajó a su propio ritmo. Ella usa una gran flor roja en el pelo, se peina con un gran moño y se pinta los labios de rojo. Y no es Madeline Eisner. Ella es Magdalena Fernández Steischman.

¿Era mi mamá una feminista? Ella diría que no. Y yo hubiera dicho que no, pero cuando uno mira lo que fue nuestro pasado, ella fue una persona extraordinaria, una verdadera aventurera. Sabes que ella, como madre soltera, montó a sus hijos en ese Nova verde, 1970 y algo, y viajó por todo México desde California, completamente sola, yendo de pueblito en pueblito. A veces nosotros dormíamos en esteras, rodeados de velas, para que no nos picaran los escorpiones.

fact that he was not Jewish? Poor? That he was Catholic? That he was a flamenco dancer? Or that he was older than your own father? Which one was it that nailed the coffin?"

My mom traveled always to the beat of her own drum. She wears a big, red flower in her hair with a big bun and red lipstick. And she's not Madeline Eisner. She's Magdalena Fernández Steischman.

Was my mom a feminist? She would say no. And I would've said no. But when you look at our past, she was extraordinary, a true adventurer. You know, as a single mom, she put her kids in that green 1970-something Nova and then she traveled across Mexico from California all by herself going to *pueblito* after *pueblito*. We'd sometimes sleep on mats surrounded by candles so the scorpions wouldn't get us.

She was doing interviews with all of the locals in the tiniest of towns. If you looked at these folks, you'd never know they had such a story to tell. And I think that really impacted me greatly—that we all have a story to tell.

> THERE WERE TIMES WHEN I FELT, "DO I BELONG HERE?" I ALWAYS HAD TO FIGHT THAT REBELLION WITHIN ME. EVEN IF IT WAS CONTRIVED AND HAD TO BE RILED UP WITHIN ME, I SAID, "NO, I BELONG HERE."

Ella entrevistaba a los locales en los pueblos más diminutos. Si uno viera a estas personas, nunca se le ocurriría que tendrían semejantes historias que contar. Y creo que eso me impactó extraordinariamente, el hecho de que todos tenemos una historia que contar.

Crecí en East Hollywood. Mi mamá era una madre soltera que se había divorciado de mi papá. No teníamos dinero. Cuando de repente —no sé cómo— yo acabo en la cadena de noticias CBS. Y me invitaban a almuerzos con las mujeres poderosas de las cadenas de noticias. Allí estaban Barbara Walters y Cokie Roberts y Jane Pauley, y algunas de las grandes. Todas hablaban

GISELLE FERNÁNDEZ

I AM LATINA. AND IT'S NOT SOMETHING I NEED TO APOLOGIZE ABOUT. I REPRESENT A WHOLE DEMOGRAPHIC OF PEOPLE THAT DON'T HAVE VOICE. I'M THEIR VOICE. I'M THE PERSON THAT CAN STAND UP HERE, UNLIKE ANY OTHER, AND SAY, "I'VE BEEN THERE. I'VE LIVED IN THAT COMMUNITY."

I grew up in East Hollywood. My mom was a single mom and she'd divorced my dad. We didn't have any money. And all of a sudden—I don't know how—I end up at network news at CBS. I'd be invited to some lunches with the power women. There would be Barbara Walters and Cokie Roberts and Jane Pauley and some of the greats. They would all be talking about where they would be spending their summers—you know, St. Barts, the Jersey shore, or they'd go to the Cape.

de dónde pasarían el verano, tú sabes, en St. Barts, la costa de Jersey, o que irían a Cape Cod.

"Giselle, ¿dónde vas a pasar tú el...?" Y yo recuerdo lo específico. "Ah, yo estaré en East Hollywood con mi mamá en nuestra pequeña casa". Y así hubo momentos en los que sentí: "¿Y sí pertenezco yo aquí?" Siempre debía luchar contra la rebeldía dentro de mí misma. Incluso si era algo inventado que me incomodara, bien adentro, me decía: "No, yo sí pertenezco aquí".

Yo soy latina y esto es algo por lo que no tengo que pedir disculpas. Represento a un grupo demográfico que no tiene voz. Yo soy su voz. Soy la persona que me puedo parar aquí, a diferencia de cualquiera otra, y decir: "Yo he pasado por eso. Yo he vivido en esa comunidad. He caminado por esas calles. Sé lo que es tener que ser alguien recursivo. Y conozco la dignidad de la pobreza".

Conseguía trabajo cuando tenía 20 y 30 años de edad porque era latina. Nuestro sector demográfico se estaba disparando y necesitábamos representación en la radio y la televisión. Y a mí se me

"So, Giselle, where will you be spending your—," I remember the specific thing. "Oh, I'll be in East Hollywood with my mom in our little house." So there were times when I felt, "Do I belong here?" I always had to fight that rebellion within me. Even if it was contrived and had to be riled up within me, I said, "No, I belong here."

I am Latina. And it's not something I need to apologize about. I represent a whole demographic of people that don't have voice. I'm their voice. I'm the person that can stand up here, unlike any other, and say, "I've been there. I've lived in that community. I've walked in those streets. I know what it's like to have to really be resourceful. And I know the dignity of poverty."

I was getting jobs in my 20s and 30s because I was Latina. Our demographic was exploding and we needed to be represented on the airwaves. And I got that break. I know it. Then I used it to my advantage in every way because I just got good. That's how you have to prove it to yourself every day, that I'm here because of who I am, not because of the color of my skin.

presentó la oportunidad. Lo sé. Luego lo usé en mi beneficio, de todas las formas posibles, simplemente porque lo hacía bien. Así es como tiene uno que probárselo todos los días: estoy aquí por lo que soy y no por el color de mi piel.

GISELLE FERNÁNDEZ

eddie
"piolín"
SOTELO

radio personality | personalidad de la radio

IT'S NOT THAT EASY TO CROSS THE BORDER. It's dangerous, going under the bushes, and under the fences. This is real. This is not like a movie, when I used to watch in Ocotlán, and say, "Oh, yeah, cross the border, it's so easy." I wanted to be here in the United States. I wanted to help my dad because he was already here with my older brother.

NO ES FÁCIL CRUZAR LA FRONTERA. Es peligroso andar por debajo de los arbustos y de las cercas. Esto es real. No es como una película, como cuando yo miraba en Ocotlán, y decía: "Ah sí, cruzar la frontera, eso es facilísimo". Yo quería estar aquí en los Estados Unidos. Quería ayudar a mi papá porque él ya estaba aquí con mi hermano mayor.

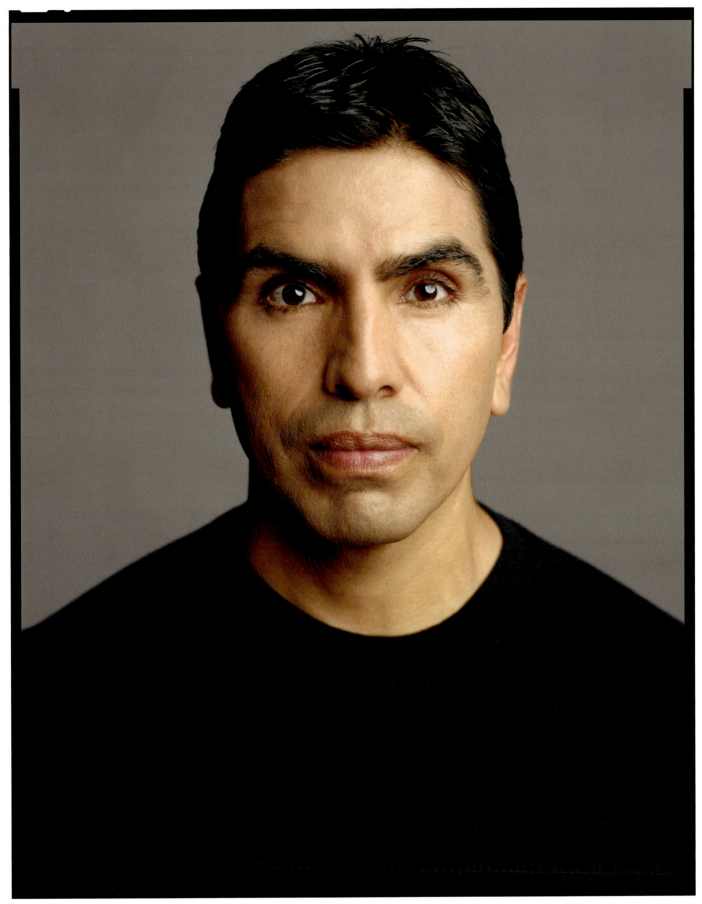

Los Angeles, April, 2011

There was a helicopter that was approaching us. The light, it looked like it was daylight because it was so powerful. I said, "What's gonna happen? What am I supposed to do?" The coyote, the guy that was helping us, he was screaming, "Don't look up. Don't look up." I was so afraid. I said, "Man, I need to look up." I felt the pressure of the air. And the light it was so bright. So I looked up and saw the faces of the officers. I remember that my grandpa used to tell me, "Y'know, you gotta have faith. You need to ask God." And I said, "I don't know what's gonna happen but, God, please, please make me invisible." And I believe that's what happened because after a few seconds the helicopter just left.

Había un helicóptero que se nos estaba acercando. La luz, se veía como si fuera de día, porque era muy fuerte. Yo dije: "¿Qué va a pasar? ¿Qué se supone que debo hacer?" El coyote, el tipo que nos estaba ayudando, gritaba: "No miren para arriba. No miren para arriba". Yo me sentía muy asustado. Y dije: "Hombre, yo tengo que mirar para arriba". Sentía la presión del aire, y la luz que brillaba tan fuerte. De modo que miré para arriba y vi la cara de los agentes. Me acordé que mi abuelo me decía: "Hay que tener fe. Hay que pedirle a Dios". Y entonces dije: "No sé qué va a pasar, pero por favor, Dios, hazme invisible". Y creo que eso fue lo que pasó porque después de unos segundos, el helicóptero se fue.

Ahora puedo hacerles entrevistas a la gente del entretenimiento y a los políticos. Los candidatos de las elecciones comenzaron a llamar y a decir: "Oye, queremos una entrevista con Piolín. Queremos salir en su programa". Creo que era la primera vez que un presidente venía a una estación de radio en español. Y nosotros, quedamos como: wow.

En Los Ángeles, con la marcha pacífica, le pedí a mis radioescuchas:

I'm now able to interview people from entertainment, from politics. The candidates of the election started calling, "Hey, we'd like to have an interview with Piolín. We want to be on his show." I believe it was the first time that the president came to a Spanish radio station. We were like, whoa.

In LA, with the pacific march, I asked my listeners, "Please come wearing a white shirt, holding a U.S. flag." It was really important to do that, to show the people that don't believe in us that we're here to help the country. I asked them even to bring a plastic bag to be able to pick up whatever trash that we will see when we are walking and marching. I remember I asked one of the officers, the LAPD, I asked how it went? "Was it ok? Tell me what do we need to do?" He told me, "Y'know what, Piolín? It was one of the most peaceful ways to send a great message."

I say, if I was blessed by becoming a citizen of the United States, I need to share the blessings that I receive with other people. That's what I'm telling my listeners: "It's important that you guys do that, because that's what it has, this country. It teaches you how important it is to get involved with your community."

I SAY, IF I WAS BLESSED BY BECOMING A CITIZEN OF THE UNITED STATES, I NEED TO SHARE THE BLESSINGS THAT I RECEIVE WITH OTHER PEOPLE.

"Por favor vengan con una camiseta blanca y una bandera de los Estados Unidos". Hacer eso era realmente importante, para decirle a la gente que no cree en nosotros que estamos aquí para ayudarle al país. Les pedí incluso que cargaran con una bolsa plástica para que pudieran recoger la basura que vieran cuando estaban caminando y marchando. Recuerdo haber preguntado a uno de los policías del LAPD (Departamento de Policía de Los Ángeles), cómo había salido todo. "¿Estuvo bien? ¿Dígame qué debemos hacer?", y él me dijo: "¿Sabe qué, Piolín?" Esta fue una de las maneras más pacíficas de enviar un mensaje importante".

Yo digo: "Si obtuve la bendición de convertirme en un ciudadano de los Estados Unidos, debo compartir esta bendición que recibo con otra gente". Es por eso que le estoy diciendo a mi audiencia radial: "Es importante que ustedes hagan eso, porque eso es lo que tiene este país. Te enseña lo importante que es participar en los asuntos de tu comunidad".

EDDIE "PIOLÍN" SOTELO

christy
TURLINGTON
BURNS

fashion model | modelo

YEARS AGO WHEN WE WENT down to El Salvador with *Latina* magazine, the writer who was sent with me, one of the first things she asked me was, "You know that you're considered a closeted Latina." And I said, "Really? I haven't been keeping any secrets."

HACE MUCHOS AÑOS CUANDO FUI a El Salvador con la revista *Latina*, una de las primeras cosas que me preguntó la escritora que viajó conmigo fue: "¿Sabes que a ti te consideran una latina "oculta"?" Y yo le dije: "¿De verdad? Pero si yo no he estado guardando ningún secreto".

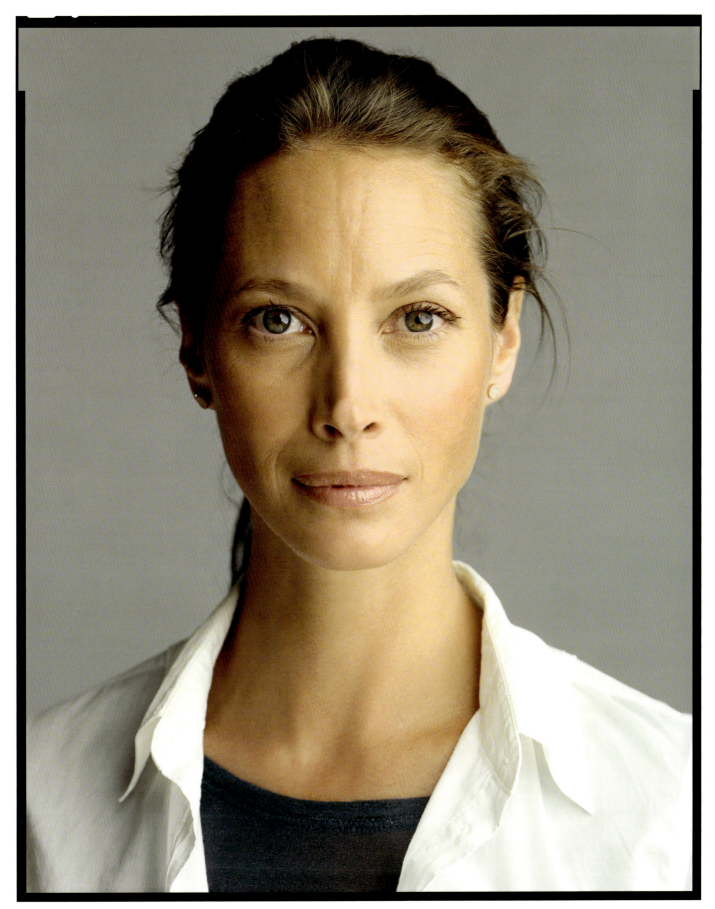

New York City, April, 2011

My dad's last name is British and so Turlington is a name that you would not ever think, "Where might she be from?" I always thought of where my mom was born as being this point of differentiation, this thing that made me unique, even gave me a little edge, actually.

I'm so proud of the heritage. In terms of my career, it's always been an advantage, I think, for me. I really didn't have any experience in my profession of having people see my Latina heritage as being something less than beautiful. I felt very celebrated for that.

When we were living in Florida, there were a lot of refugees coming from Cuba and Haiti. There was racism, certainly against the Cubans and the Haitians. I'd never experienced discrimination before. I certainly was confused. That was the most direct experience I've had where I was a little unsure of where I fit.

We grew up watching a television show in Miami, a bilingual show

El apellido de mi papá es británico, por lo tanto es un nombre que no lo haría a uno preguntarse: "¿De dónde es posible que sea ella?" Yo siempre pensaba que el lugar donde mi mamá había nacido era un punto de diferenciación, una característica que me hacía única, y que incluso, en realidad, me daba un poquito de ventaja.

Me siento tan orgullosa de mi herencia cultural. En términos de mi carrera, creo que para mí siempre ha constituido una ventaja. En realidad, en mi profesión no he tenido ninguna experiencia en la que la gente vea mi herencia latina como algo menos que hermoso. Me lo celebran mucho.

Cuando vivíamos en la Florida había muchos refugiados que venían de Cuba y de Haití. Ciertamente había racismo en contra de los cubanos y los haitianos. Yo nunca antes había experimentado discriminación y ciertamente me sentía confundida. Esa ha sido la experiencia más directa que tuve, en la cual me sentía, usted sabe, un poco insegura de por qué y de cómo encajaba.

Nosotros crecimos mirando un programa de televisión en Miami, un programa bilingüe llamado *¿Qué Pasa U.S.A.?* Nos encantaba. Jugaban con todos esos estereotipos, pero eran

called *¿Qué Pasa U.S.A.?* And we loved the show. There were all those stereotypes that they were playing with, but they were stereotypes that I remember also thinking, "This is strange." It was a family that was a little bit like my family although more Latin than we were. It was something that we could relate to on some level, the younger set trying to keep their parents in the loop of what's happening in America.

When I voted two years ago, I remember walking out and somebody asked me to take a poll. When I did it, I said, "Well, what do I do if I'm 50 percent Latina and I'm 50 percent Caucasian? What am I? What box describes this?" And so it's been kind of an interesting thing to play with and to be aware of and to share with my children now. I want to make sure that they feel that relationship to our heritage. It's important.

My mom turned 70 last year. And her wish was to have my sisters and me each bring one of our daughters back to El Salvador. At the same time, celebrating her in that way, our daughters got to really see their grandmother, in that context, for the first time. It was an amazing, amazing experience for all of us.

estereotipos sobre los que recuerdo que pensaba, "Esto es extraño". Era una familia que se parecía un poco a la mía, aunque más latinos de lo que éramos nosotros. Era algo con lo que nos relacionábamos a cierto nivel, eso de pasar constantemente de un idioma al otro, y con los más jóvenes tratando de mantener a sus padres al corriente de lo que pasaba en los Estados Unidos.

Cuando voté hace dos años, recuerdo que al salir, bueno, alguien me pide que participe en una encuesta, y cuando la hice, acabé por preguntarle: "Bueno, ¿y qué debo completar si soy 50% latina, usted sabe, y 50% blanca? ¿Qué soy yo? ¿Qué casilla debo marcar para eso?" Así es que esto ha sido algo interesante con que jugar y algo también para compartir ahora con mis hijos. Quiero asegurarme que ellos sientan esa relación que existe con nuestra herencia. Es algo importante.

Mi mama cumplió 70 años el año pasado. Y su deseo fue que tanto mis hermanas como yo trajéramos a una de nuestras hijas a El Salvador. Al mismo tiempo, al celebrarle así su cumpleaños, nuestras hijas pudieron vivir esto realmente por primera vez, y fue una experiencia verdaderamente increíble para todas nosotras.

CHRISTY TURLINGTON BURNS

PITBULL

rapper | intérprete rapero

I'M ALWAYS NERVOUS BEFORE I GO ONSTAGE. The crowd is what gives me the energy. The music is what gives me the energy to be up there. When I'm up there, I think of people like Celia Cruz. I got to see her perform once, down in Tamiami Park. It rained, and there was only, like, 50 people that stayed to watch Celia Cruz.

SIEMPRE ME PONGO NERVIOSO antes de salir al escenario. El público es el que me da la energía, y la música es la que me da la fuerza para estar allá arriba. Cuando estoy en el escenario, pienso en gente como Celia Cruz. Tuve la oportunidad de verla una vez cantando en Tamiami Park. Ese día llovió y sólo unas

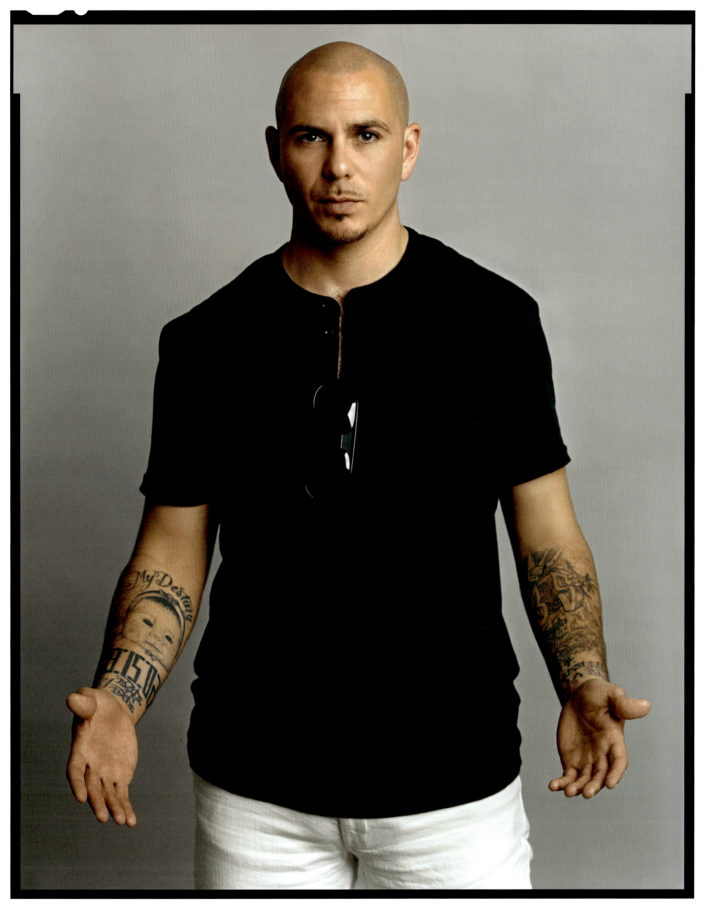

New York City, June, 2010

She performed like there was 500,000 people there. She ain't performing because the record's big. She ain't performing 'cause she had to. She's performing 'cause she loves to.

When I lived in La Pequeña Habana—Little Havana—José Martí was like the epitome of being Cuban. And my father would take me to the neighborhood bars, and he'd put me on top of the bar, and he'd tell me, "Recite José Martí," 'cause he'd teach me José Martí at home. Man, my father had me up there at 5 years old doing José Martí.

And I would say the poem, whether it was *Cultivo una Rosa Blanca*, whether it was "*No me pongan en lo oscuro a morir como un traidor...*," and the people would just lose it. "*¡Así mismo!*" "*¡Cuba Libre!*" "*¡Que Viva

50 personas se quedaron a verla. Ella cantó como si hubiera 500.000 espectadores. No cantaba porque el disco hubiera tenido éxito, ni porque tuviera que hacerlo, cantaba porque le encantaba cantar.

Cuando viví en la Pequeña Habana —*Little Havana*— José Martí era como el epítome de lo que es ser cubano. Mi papá me llevaba a los bares del vecindario, me sentaba encima de la barra y me decía: "Recita a José Martí", po'que en la casa, él me enseñaba sus poemas. Hombre, mi papá, a los cinco años me ponía a recitar a José Martí. Y yo recitaba el poema, ya fuera *Cultivo una rosa blanca*, o "No me pongan en lo oscuro a morir como un traidor", y la gente se enloquecía. "¡Así mismo!" "¡Cuba libre!" "¡Que viva Cuba!" Para ellos —yo creo— yo representaba sus 30 o 45 segundos de escape. Sabes, "*wow*, mira". 'Po'que es algo que ellos nunca querían dejar de lado'. Amaban esa isla. Amaban todo lo que ella tenía que ofrecer.

Mi padre conoció a mi madre en realidad en..., —ella se va a poner brava conmigo por esto, pero es la verdad— ella estaba bailando, tú sabes, semidesnuda. Ellos me dijeron

Cuba!" To them, I was their—I guess—30 seconds, 45 seconds of escape. You know, "Wow. *¡Mira!*" 'Cause they never wanted to leave. They loved that island. They loved everything that it has to offer.

My father met my mother, actually, at a—she might get mad at me for this, but it's the truth—she was dancing, you know, topless. And they always told me that I was the only thing that they ever really searched for in life. They really wanted me to happen. My mother had to get her tubes untied. So I've been a survivor from day one.

I moved around a lot. You know, a lot of times, rents weren't paid. Light couldn't get paid. Maybe there wasn't food. The one thing I can always count on, and I can bet the bank on, was that when my mom told me, "Don't worry, son. We're gonna figure it out," she's gonna figure it out.

She knew what she wanted me to do. My mother used to play me motivational tapes of Anthony Robbins, you know, when I was younger. She would teach me so many things. She'd say, "Failure is the mother of all success. So in

> MY FATHER WOULD TAKE ME TO THE NEIGHBORHOOD BARS, AND HE'D PUT ME ON TOP OF THE BAR, AND HE'D TELL ME, "RECITE JOSÉ MARTÍ," … MAN, MY FATHER HAD ME UP THERE AT 5 YEARS OLD DOING JOSÉ MARTÍ.

que yo era lo único que ellos en realidad habían buscado en la vida. Realmente querían tenerme. Mi mamá tuvo que mandarse a desligar las trompas, de modo que desde el día uno yo he sido un superviviente.

Me mudaba cada rato. Tú sabes, muchas veces la renta no se pagaba, tampoco había con qué pagar la luz. O a veces no había comida. Lo único con lo que yo siempre podía contar, y se lo puedo apostar a un banco, era cuando mi mamá me decía: "No te preocupes, hijo. Vamos a salir adelante". Ella iba a sacarnos adelante.

Ella tenía claro lo que quería que yo hiciera. Solía ponerme las cintas de motivación de Anthony Robbins, tú sabes, cuando yo era más joven. Me enseñaba tantas cosas. Ella decía: "El fracaso es la madre de

PITBULL

WHEN I STEP ONSTAGE, THEY'RE LIKE, "OH, YEAH, LET'S SEE HIM RAP." AND THEN AFTER THE RAP, THEY WERE LIKE, "WHOA! OH, BOY." *FÍJATE*, THEY DON'T KNOW, YOU KNOW.

order for you to move forward, you have to get knocked down. You gotta get back up."

The strikes that I had against me getting into the rap game: being white, blue eyes, from Miami, where nobody thought anybody could rap. And Cuban. *Ay, mi madre.* I was like an alien when I went on tour and we were doin' Mississippi, Alabama, Arkansas and we're, like, in the deep, deep South, y'know.

Being white and the blue eyes played to my advantage, because it allowed me to get in with guards down. So when I step onstage, they're like, "Oh, yeah, let's see him rap." And then after the rap, they were like, "Whoa! Oh, boy." *Fíjate*, they don't know, you know.

"He's too Latin for hip-hop. He's too hip-hop for Latin. He's too English. He's too Spanish. He's too white. He's too this. He's too that." I don't care. Works out. It's an asset more than a defect.

todos los triunfos. Así es que para moverte hacia adelante, primero tienes que caer. Y después volver a ponerte de pie".

Una de las desventajas que tuve para poder volverme parte del círculo del rap era ser blanco y ojiazul, y nacido en Miami, donde nadie pensaba que alguien podría rapear. Y cubano, ¡ay mi madre! Yo era como un extraterrestre cuando nos fuimos de gira por Mississippi, Alabama, Arkansas, y estábamos en lo profundo, profundo del sur, tú sabes.

La piel blanca y los ojos azules jugaron su papel, porque me permitieron entrar con la guardia baja. Así es que cuando pongo el pie en el escenario, ellos como que: "Ah, sí, mirémoslo rapear". Y después del rap, decían: "Vaya, sí, ¡qué bueno...!" Fíjate, ellos no saben, sabes. "Él es muy latino para el hip-hop, es muy hip-hop para ser latino, él es demasiado en inglés, demasiado en español. Es muy blanco, es muy esto, es muy lo otro". A mí no me importa. Funciona. Es más una cualidad que un defecto.

Pitbull surgió, diría yo, cuando tenía

"Pitbull" came about, I would say, when I was 16 years old. A Dominican friend of mine, his name was Junior, he would always roll with me everywhere and when I would battle in the schools, which is rap against someone else, I ended up rappin' against—sometimes it would be four against me. And he said, "Man, that's your name. Pitbull. 'Cause you a fighter." That's how it came about. Then I found out that they illegal in Miami so I'm the only pit bull with papers. The legal pit bull.

16 años. Un amigo mío dominicano, cuyo nombre era Junior, andaba conmigo pa'rriba y pa'bajo, y cuando yo participaba en las peleas en el colegio, lo que quiere decir rapear en contra de alguien, terminé por rapear en contra de... algunas veces hasta había cuatro contra mí. Y él me dijo: "Hombre, ese es tu nombre. Pitbull. Po'que tú eres un luchador". Así fue como surgió. Después descubrí que ellos eran ilegales en Miami, entonces yo soy el único pit bull con papeles, el pit bull legal.

PITBULL

josé
HERNÁNDEZ

astronaut | astronauta

WHEN I WORKED IN THE FIELDS with the family, we would arrive when it was still dark. The stars would be so clear and so numerous. Then the sun would come out. Reality would hit. And we would start working.

CUANDO TRABAJABA EN EL CAMPO con la familia, llegábamos cuando todavía estaba oscuro. Las estrellas se veían tan claras y eran tantas. Después salía el sol y la realidad nos golpeaba. Comenzábamos a trabajar.

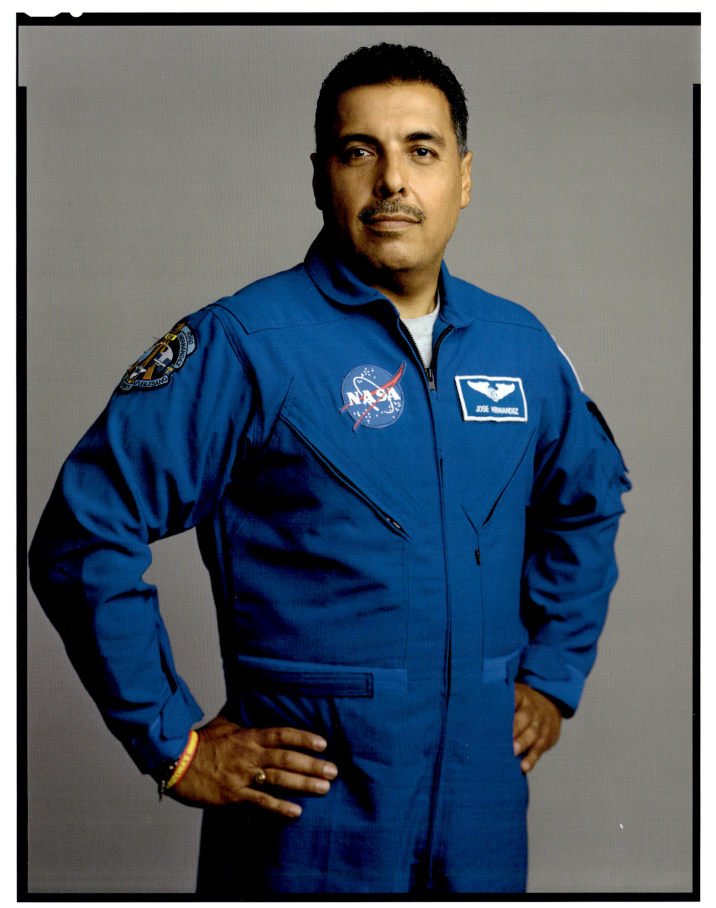

Washington, D.C., June, 2010

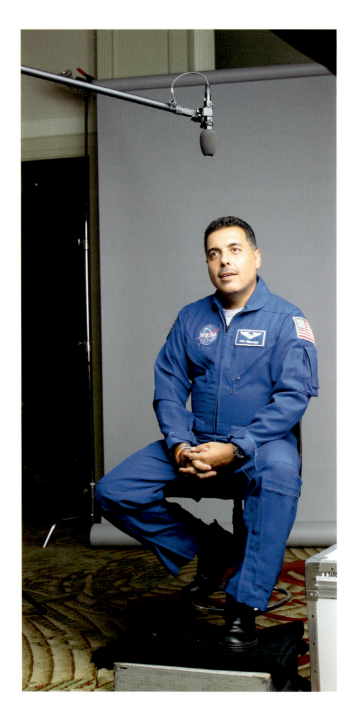

My schoolmates always loved summer vacation. Our family kind of dreaded it because we knew that meant that we were gonna be working seven days a week. At the end of a long day's work, my dad, right before he put the key in the

A mis compañeros de clase les encantaban las vacaciones de verano. En cambio nuestra familia más bien las veía con horror pues significaba que trabajaríamos los siete días de la semana. Al final de un largo día de trabajo, mi papá, justo antes de encender el carro, se volteaba hacia nosotros y nos decía: "¿Cómo se sienten, niños?" Y por supuesto, nosotros nos sentíamos cansados, estábamos llenos de barro, sudados... Y entonces nos decía: "Bueno. Este será su futuro si no estudian". Creo que por el hecho de demorarme tanto en aprender inglés me refugié en las matemáticas y las ciencias. Dos más tres eran cinco en cualquier idioma. Y me dije: "Oye, yo podría hacer esto. Si hago algo, al menos hoy, serán mis matemáticas". Por lo cual naturalmente me volví muy bueno en ese campo.

Yo tenía siete años cuando el hombre puso por primera vez un pie en la luna. Teníamos un viejo televisor en blanco y negro. Siendo el más joven de la familia, yo había sido designado como el encargado oficial de ajustar la antena. Me inclinaba como fuera posible para ver las imágenes. Pude ver a los astronautas

ignition, he would turn around and he would tell us, "How do you kids feel?" Of course, we were tired, muddy, sweaty. And he would say, "Good. This is your future if you don't study in school."

I think it was the fact that it took me a while to learn English that my refuge was in math and science. Two plus three—*dos más tres*—was five in any language. I said, 'Hey, I could do this. If anything, at least today, I'll do my *matemáticas*." So I naturally got strong in that arena.

I was 7 years old when man set foot on the moon for the first time. We had an old black and white TV. Being the youngest one in the family, I was the official antenna adjuster. I would try to bend any which way I could to be able to see the images. I was able to look at the astronauts actually land and walk on the moon. I said, "That's what I wanna be."

NASA hires astronauts every two or four years, a class of maybe 12 to 15 astronauts. You fill out an application—it's a government application, so it's this long. The first six years I would just get a form letter that said, "Thank you. Don't call us, we'll call you." It wasn't until year six

> AT THE END OF A LONG DAY'S WORK, MY DAD, RIGHT BEFORE HE PUT THE KEY IN THE IGNITION, HE WOULD TURN AROUND AND HE WOULD TELL US, "HOW DO YOU KIDS FEEL?" OF COURSE, WE WERE TIRED, MUDDY, SWEATY. AND HE WOULD SAY, "GOOD. THIS IS YOUR FUTURE IF YOU DON'T STUDY IN SCHOOL."

realmente aterrizar y caminar sobre la luna. Y me dije: "Eso es lo que yo quiero ser".

La NASA contrata astronautas cada dos o cuatro años, una clase para unos 12 a 15 astronautas. Se llena una solicitud. Es una solicitud del gobierno, por lo que es bastante larga. Durante los primeros seis años sólo recibí una carta formal que decía: "Gracias. Por favor no nos llame. Nosotros lo llamaremos a usted". No fue sino hasta el sexto año que en realidad logré ingresar al grupo de los 100 que entrevistarían. Al octavo año, me entrevistaron por segunda vez. Y al año

JOSÉ HERNÁNDEZ

I LOOK AT MY HANDS, I SAY, "THEY'RE NO DIFFERENT FROM WHEN I WAS 8, 9, 10 YEARS OLD. THEY CAN STILL PICK UP A CUCUMBER. THEY CAN STILL PICK UP THE TRASH AND THEY CAN STILL WASH A DISH. THEY HAVEN'T CHANGED BECAUSE I WENT UP IN SPACE."

that I actually made it to be interviewed in the final 100. Year eight, I got interviewed for the second time. Year twelve, I get invited

doce, me invitaron por tercera vez, y como dicen, la tercera fue la vencida.

Miro hacia atrás, todos mis éxitos, y apunto hacia mis padres. Pues bien, ahora estoy aquí, no tengo bajos ingresos, ahora tengo unos ingresos medios altos y le digo a mi esposa: "¿Cómo vamos a motivar a nuestros hijos? ¿A que sientan esa motivación que tu y yo tuvimos?"

Mi esposa me siguió durante 12 años antes de ser seleccionado como astronauta. Su sueño era abrir un restaurante mexicano. Y esto ha sido una gran experiencia para mis hijos. Los está enseñando a trabajar con ética, y siguiendo el ejemplo de mis padres, les estamos dando a ellos responsabilidades.

Mi hijo mayor tiene 15 años. Yo le digo: "Está bien, hijo, hoy tú eres el jefe. Dime qué debo hacer". Y él dice: "Bueno, yo voy a manejar la caja registradora y atender a los clientes. Quiero que tú laves los platos pues la persona que lo hace no llegó". Y ahí estoy yo lavando platos para mi hijo.

Me miro las manos y pienso: "No son tan diferentes de cuando tenía 8, 9, o 10 años. Aún pueden

for the third time and, as they say, third time's the charm.

I look back on all my success—I point towards my parents. Now here I am, not low-income, now I'm upper-middle income and I tell my wife, "How are we going to put that drive in our kids? The same drive that you and I had?"

My wife followed me for 12 years before I got selected as an astronaut. Her dream was to open up a Mexican restaurant. It's been a great experience for my kids. It's teaching them the work ethic. Taking a page from my parents, we're thrusting responsibilities on them.

My oldest is a 15-year-old. I say, "Okay, Son, you're the boss today. You tell me what to do." And he says, "Okay, I'm gonna run the register and deal with the customers. I want you to wash dishes because our dishwasher didn't show up today." And there I am washing dishes for my son.

I look at my hands, I say, "They're no different from when I was 8, 9, 10 years old. They can still pick up a cucumber. They can still pick up the trash and they can still wash a dish. They haven't changed because I went up in space."

recoger un pepino cohombro, aún pueden recoger la basura, y aún pueden lavar un plato. No han cambiado mucho sólo porque yo haya viajado al espacio".

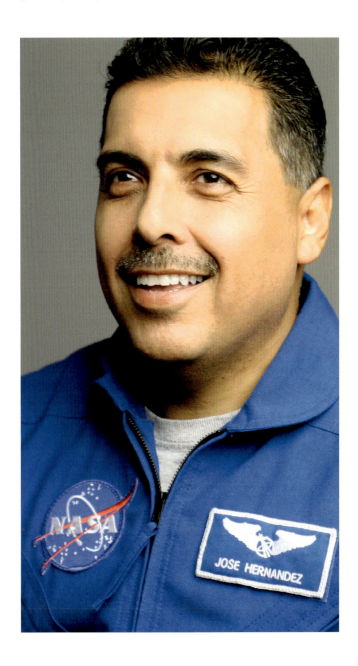

JOSÉ HERNÁNDEZ

nely
GALÁN

media entrepreneur | empresaria de medios de comunicación

I CAME TO THE UNITED STATES FROM CUBA when I was 5 years old. We were sponsored by an American family. And we lived with this lady for a year, a very American woman in Southern New Jersey, whose both sons had died in the Vietnam War.

LLEGUÉ A LOS ESTADOS UNIDOS DE CUBA cuando tenía cinco años. Nos patrocinó una familia estadounidense. Vivimos un año con esta señora, una mujer muy "estadounidense", del sur de New Jersey, cuyos dos hijos habían muerto en la guerra de Vietnam.

Los Angeles, April, 2011

My father had to go work in the Ford Motor Company on the assembly line painting cars when he had lived a life of luxury in Cuba. My mother had been a rural schoolteacher. She was lost in translation. She really was such a perfectionist that she just decided, "I'm gonna stop speaking English." She sort of went backwards and stopped growing. And so it was very hard to be a child and have these parents that you really felt your whole life like you had to save.

When I was 13 years old they sent me to this all-girl Catholic school. And they really couldn't

Mi papá tuvo que comenzar a trabajar en la línea de ensamblaje de la Compañía Ford, pintando carros, cuando en Cuba había tenido una vida de lujo. Mi mamá había sido una maestra de escuela rural. Se perdió en el proceso de adaptación. Ella era de un perfeccionismo tal, que simplemente decidió: "Voy a dejar de hablar inglés". Como que comenzó a echar para atrás y dejó de crecer. De modo que fue muy difícil ser niña y tener a unos padres que durante toda tu vida sentías que en realidad los tenías que salvar.

A los 13 años me enviaron a un colegio católico de sólo niñas, pero ellos realmente no tenían la plata para poderlo pagar. Una vecina, quien era una "mujer Avon", me había contactado y me había dicho: "¿Por qué no vendes productos Avon en tu escuela y así te consigues un pintalabios gratis?" Y yo le dije: "Mira, olvídate del pintalabios gratis. Tiene que ser un negocio de 50/50". Durante la primera semana gané $200 en efectivo. Después de un mes pude pagar la matrícula. Me cambió la vida radicalmente porque fue como la "piedrita de oro"

afford it. I had been approached by one of my neighbors, who was an Avon lady. And she said to me, "Why don't you sell some Avon in your school and you can get some free lipstick?" I said, "Listen, forget the free lipstick. It's gotta be a 50/50 deal." The first week I sold Avon in school I made $200 cash. After a month I was able to pay my tuition. It radically changed my life because it was the first sort of nugget that made me think, "Maybe I'm gonna be an entrepreneur. Maybe there is no Prince Charming and maybe I've gotta make my own money."

My first boss was Jerry Perenchio, who ended up owning Univision. I ran a little TV station for him in New Jersey, Channel 47. He had bought it for $5 million in bankruptcy. I was the Burger King manager that worked like a dog 24 hours a day. And, running it, it was all of a sudden making $7.5 million a year. He sold it for $75 million.

The day he sold it I went up to him and I said, "How could you do this to me? This is my baby. You don't even care. I've been running this thing. How could you sell it under my nose?"

And he said, "Young lady, those are my chips. If you want to play, go get your own chips."

EACH TIME I FAIL, I'VE LEARNED SOMETHING. AND SO I REALLY EMBRACE FEAR AND FAILURE EVERY DAY. AND THAT DOESN'T MEAN I DON'T FEEL IT. THAT DOESN'T MEAN I DON'T MOURN FAILURE WHEN IT HAPPENS.

que me hizo pensar: "Quizás voy a ser una empresaria. Tal vez no existe el Príncipe Encantado y lo más posible es que tenga que producir mi propio dinero".

Mi primer jefe fue Jerry Perenchio, quien terminó siendo el dueño de Univisión. Yo manejaba una pequeña estación de TV en New Jersey, el Canal 47. Él lo había comprado en bancarrota por $5 millones. Yo era la administradora del Burger King y trabajaba como un burro las 24 horas del día. Y, al manejar la estación, ésta comenzó a tener ingresos de $7.5 millones al año. Él la vendió por $75 millones.

El día que la vendió fui a buscarlo y le dije: "¿Cómo me puedes hacer esto? Éste es el fruto de mi trabajo. A ti ni te importa. Yo soy la que la he estado administrando. ¿Cómo

NELY GALÁN

I HAD BEEN APPROACHED BY ONE OF MY NEIGHBORS, WHO WAS AN AVON LADY. AND SHE SAID TO ME, "WHY DON'T YOU SELL SOME AVON IN YOUR SCHOOL AND YOU CAN GET SOME FREE LIPSTICK?" I SAID, "LISTEN, FORGET THE FREE LIPSTICK. IT'S GOTTA BE A 50/50 DEAL."

So what did I do? I moved to a $300 apartment in the East Village. I sold my car. I put money in the bank and I said, "I'm starting a business."

I was on the *Celebrity Apprentice*. And I was fear-ridden about doing that show. All these doubts came into my mind: "I'm not a celebrity." "I'm gonna look like an idiot." But I know fear is just a feeling. It's not a fact.

I really feel like fear and failure have to become your two best friends. If you look at my resume it sounds really successful, but if I showed you my real resume, I've had way more failures. It's three times longer—my failure resume than my success resume. But I would never have any of those successes if I hadn't failed all those times. Each time I fail, I've learned something. And so I really embrace fear and failure every day.

la puedes vender bajo mis narices?"

Y él me dijo: "Señorita, éstas son mis fichas. Si tú quieres jugar, consíguete tus propias fichas".

¿Entonces qué hice? Me mudé a un apartamento que valía $300 en el East Village. Vendí mi carro. Puse el dinero en el banco y me dije: "Voy a comenzar un negocio".

Salí en el programa *Celebrity Apprentice* (Aprendiz de celebridades). Me daba temor participar en este show. Toda clase de dudas se me vinieron a la mente: "Yo no soy una celebridad". "Voy a parecer una idiota". Pero sé que el miedo es apenas un sentimiento, no un hecho.

De verdad creo que el miedo y el fracaso deben convertirse en los dos mejores amigos de uno. Si miras mi hoja de vida parece que estuviera llena de éxitos, pero si te mostrara la de verdad, verías que los fracasos son muchos más. Mi hoja de vida de fracasos es tres veces más larga que la de los triunfos. Pero no tendría todos esos éxitos si no hubiera fracasado todas esas veces. Cada vez que fracaso, aprendo algo. Por lo tanto acojo el miedo y el fracaso todos los días. Y eso no quiere decir que no lo sienta.

And that doesn't mean I don't feel it. That doesn't mean I don't mourn failure when it happens. It doesn't mean I don't panic when I feel fear. But they're my buddies. And I keep them really close. And that's what gets me through.

No significa que no haga el duelo cuando fracaso, y no quiere decir que no sienta pánico cuando tengo miedo, pero éstos son mis compañeros, y los mantengo muy de cerca. Esto es lo que me sostiene para poder continuar.

NELY GALÁN

henry
CISNEROS

mayor of
san antonio,
1981-1989

u.s. secretary of
housing and urban
development,
1993-1997

alcalde de
san antonio,
1981-1989

secretario de
vivienda y
desarrollo urbano
de los estados
unidos,
1993-1997

WHAT AMERICANS DON'T UNDERSTAND is this population, this blessing, this treasure, which is the Latino demographic, is one of the strongest, most positive things happening for the United States. It truly is a blessing. We need to treat it that way.

LO QUE LOS ESTADOUNIDENSES NO COMPRENDEN es que esta población, esta bendición, este tesoro que es el sector demográfico latino, es una de las cosas más poderosas y positivas que le está sucediendo a los Estados Unidos. Es verdaderamente

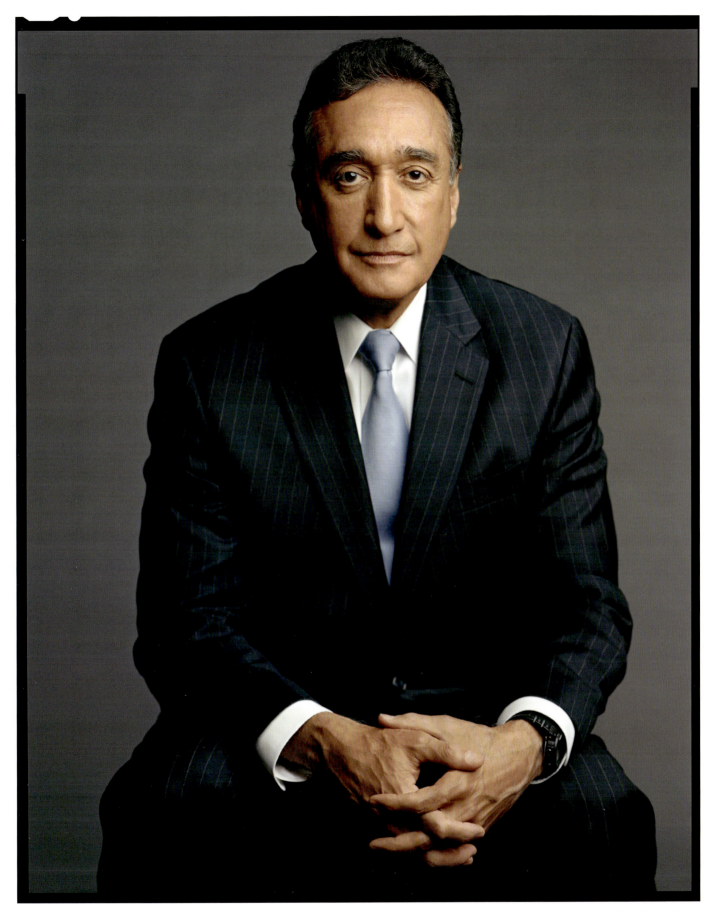

Los Angeles, April, 2010

Now, here's the dilemma: We know that the Latino population is gonna be large. That we know, okay? But is it gonna be large, under employed, under-compensated, alienated and a negative force in American society? This is the youthful energy of the future. And we just

una bendición y debemos tratarla de esa manera.

Ahora bien, éste es el dilema: Sabemos que la población latina va a ser muy grande. Eso lo sabemos, ¿o no? ¿Pero será ésta una fuerza grande, subempleada, mal remunerada, alienada y negativa dentro de la sociedad estadounidense? Esta es la energía joven del futuro. Y nosotros debemos hacérselo ver a este país. No es algo de que asustarse, esto no es algo foráneo o extraño. Este es el futuro de los Estados Unidos en el mejor sentido de la palabra. Y por lo tanto, creo que lo que está sucediendo en este momento en Arizona es una aberración. Es uno de esos últimos y desesperados intentos que se volverán insostenibles.

Según información del censo, vivo en uno de los sectores más pobres de San Antonio, Texas. Vivo en la casa que mi abuela y mi abuelo compraron y renovaron. Allí vivo con mi esposa, y a nuestro alrededor hay casas deteriorándose por todas partes, y gente que es pobre, mucha de la cual ha llegado sólo recientemente. O sea que conozco este estilo de vida. No es algo que comprenda de una manera

have to make that point to this country. This is not something to be afraid of, this is not something alien, this is not something foreign. This is the future of America in the best possible sense of the word. And so this Arizona moment is, I believe, an aberration. It is one of those last-gasp, desperate, crazy things and it will not stand.

 I live in one of the poorest census tracts in San Antonio, Texas. I live in the home that my grandmother and my grandfather bought and refurbished. I live there with my wife. And all around us are homes that are declining and people who are poor, many of whom have arrived very recently. So I know the lifestyle. It's not something that I understand abstractly or from a distance. I hear the voices of people walking down my street at night, who probably arrived within the last days. What I see are people who are hardworking, love their families, want to raise their children to make a difference in this country. They're making a huge contribution themselves by their labor. And they live in conditions that are too poor and frequently abused. Many of them live in fear, live in the shadows. At a human level it's a very,

> I HEAR THE VOICES OF PEOPLE WALKING DOWN MY STREET AT NIGHT, WHO PROBABLY ARRIVED WITHIN THE LAST DAYS. WHAT I SEE ARE PEOPLE WHO ARE HARDWORKING, LOVE THEIR FAMILIES, WANT TO RAISE THEIR CHILDREN TO MAKE A DIFFERENCE IN THIS COUNTRY.

abstracta o a distancia. Escucho las voces de la gente caminando de noche por mi calle, aquellos quienes probablemente han llegado hace pocos días. Lo que veo es gente trabajadora, que ama a sus familias y desea criar a sus hijos para que sean la diferencia en este país.

 Su trabajo constituye una inmensa contribución. Y ellos viven en condiciones de gran pobreza y con frecuencia son abusados. Muchos de ellos viven atemorizados, a la sombra. A nivel humano, ésta es una situación muy, pero muy triste. A nivel humano esto es algo

HENRY CISNEROS

ON PBS EVERY EVENING, WHEN THEY RUN THE LIST OF WHO'S DIED IN AFGHANISTAN OR IRAQ, IF THERE ARE FIVE NAMES, ONE OF THEM IS GONNA BE A LATINO NAME.

very, very sad situation. At the human level it's wrong. In my hometown, San Antonio, the INS a few years ago decided that the best place to pick people up was outside the cathedral because they knew they'd be going to church. The combination of human sadness matched to human cruelty is often too much to take.

injusto. En San Antonio, mi ciudad natal, el INS o Servicio de Inmigración y Naturalización decidió hace unos pocos años que el mejor lugar para hacer redadas era en las afueras de la catedral porque saben que ellos van a la iglesia. La combinación de tristeza humana a la par con la crueldad humana es a veces demasiado para poderla soportar.

 Yo me gradué de la universidad en 1968. Fue uno de los años más tumultuosos de la historia estadounidense moderna. El Presidente Johnson renunció a la presidencia. Hubo disturbios en las calles a causa de la guerra de Vietnam. Martin Luther King fue asesinado en Memphis. Bobby Kennedy fue asesinado en Los Ángeles. Hubo derramamiento de sangre en las calles de Chicago durante la Convención Demócrata. Las ciudades ardían. En ese momento decidí que deseaba prestar un tipo de servicio público que lidiara con los problemas de nuestras ciudades y de las zonas urbanas. Mi primer trabajo, al salir de la universidad, fue como asistente del administrador de la ciudad en San Antonio. Después fui concejal y alcalde de San Antonio.

 Los latinos proporcionan un

I graduated from college in 1968. It was one of the most tumultuous years in modern American history. President Johnson resigned from the presidency. There were riots in the streets because of the Vietnam War. Dr. King was assassinated in Memphis. Bobby Kennedy was assassinated in Los Angeles. There was blood in the streets of Chicago at the Democratic Convention. Cities were burning. I decided then that I wanted to be in the kind of public service that would deal with the problems of our cities and urban areas. My very first job, right out of college, was as an assistant to the city manager in San Antonio. I later became city council member and mayor of San Antonio.

Latinos bring a real sense of family, of faith, of pride in work, a real sense of loyalty, almost loyalty to a fault frequently. All of this translates into loyalty to this country. It's called patriotism. And it's not an accident that Latinos serve in the armed forces at the levels that they do. On PBS every evening, when they run the list of who's died in Afghanistan or Iraq, if there are five names, one of them is gonna be a Latino name.

verdadero sentido de familia, de fe, de orgullo en el trabajo, un verdadero sentido de lealtad, una lealtad que con frecuencia va casi hasta la exageración. Todo esto se traduce en lealtad hacia este país; esto se llama patriotismo. Y no es por accidente que los latinos prestan servicio en las fuerzas armadas en los niveles que lo hacen. Cada noche en el canal PBS (Public Broadcasting System), cuando pasan la lista de quienes han muerto en Afganistán o en Iraq, de cinco nombres, uno de ellos es un nombre latino.

HENRY CISNEROS

consuelo
CASTILLO
KICKBUSCH

lieutenant colonel, u.s. army, ret.

teniente coronel (r) del ejército de los estados unidos

I ALWAYS HEARD THINGS LIKE, "Why don't you go back?"
I always wondered, "where," because I was born here.

SIEMPRE OÍ COSAS COMO, "¿Por qué no te regresas?"
Y siempre me preguntaba "a dónde", si yo nací aquí.

New York City, April, 2011

I recall my father going to Mexico all the time and I would accompany him. My father, whenever he got to the word "America," he could never say it sitting down. He would say: "AMERICA!" I used to think growing up, "Oh, that must be like Disney World. This must be a magical place."

Of my ten brothers and sisters, eight of us are veterans. When I took command of my first platoon. I realized a large number of these amazing men—soldiers—did not have a high school diploma. So I went ahead and worked with the education department to bring someone into the barracks. Some of the classes were on Friday nights. That doesn't make you very popular.

When we came time for graduation, I was so touched to see families come from as far away as Michigan, California, New York, all the way to Texas, to see their loved ones graduate from high school.

When you come out of poverty, you tend to want certain things. I wanted a car that actually moved. I thought that was very important. I wanted to live in a house made of

Recuerdo que mi padre iba a México con frecuencia y yo lo acompañaba. Cuando llegaba a la palabra "América", nunca la podía pronunciar estando sentado. Él decía: "¡AMÉRICA!" A medida que yo crecía, pensaba: "Umm, eso debe ser como el Mundo de Disney. Debe ser un lugar mágico".

De mis diez hermanos y hermanas, ocho de nosotros somos veteranos. Cuando estuve al mando de mi primer pelotón, me di cuenta de que un gran número de estos hombres increíbles –los soldados– no tenían un diploma de secundaria. Por lo tanto procuré moverme e intervine con el departamento de educación para poder traer a alguien a enseñar en el cuartel. Algunas de las clases eran los viernes por la noche. Eso no lo hace a uno muy popular.

Cuando llegó la hora de la graduación, me sentí tan conmovida de ver que las familias llegaban desde lugares tan lejanos como Michigan, California y Nueva York, hasta Texas, para ver a sus seres queridos graduarse de secundaria.

Cuando uno sale de la pobreza, uno tiende a desear ciertas cosas. Deseaba un carro que en realidad se moviera. Eso me parecía muy importante. Quería vivir en una casa hecha de ladrillo porque eso era lo que hacían los cerditos de los libros. Y quería una tarjeta de crédito en donde mi nombre estuviera escrito correctamente. Pensaba: "Eso es el éxito".

brick because that's what the little pigs did in the books. And I wanted a credit card that spelled my name right. I thought, "That's success." You're taking care of yourself and you're making enough money to take care of your family. I believe that's what my parents wanted most from me. I got all those things.

I was the highest-ranking Hispanic woman in combat support but I felt, "Why should it only be me?" I'm the daughter of a maid. My mother cleaned toilets. She said, "*Hija*, do a job so well done that even when you're not there, your work will speak for you." That is what I want out of the children who sit in classrooms today. Do your work. Do it to the very best. Graduate with honors. Cross the stage. 39 Rodríguezes. 50 Garcías. I say fantastic. Let them practice "García" 50 times. I think that's awesome. That's who we are. We don't settle for that "*así nomás*," that "it's okay any way."

When I was invited to the White House, I kept telling myself, "Now how did I get here from *el Rincón del Diablo?*" And a young girl broke protocol and she ran towards me. She said, "Colonel Kickbusch, you probably don't recognize me, but I heard you speak when I was in eighth grade. I'm here doing an internship. Thank you."

Te cuidas a ti misma y estás ganando el dinero suficiente como para poder encargarte de tu familia. Creo que eso era lo que más deseaban mis padres que yo tuviera. Y tengo todas esas cosas.

Fui la mujer hispana de más alto rango en el área de soporte en combate, pero sentía, ¿por qué únicamente debo ser yo la que esté aquí? Soy la hija de una criada. Mi mamá limpiaba inodoros. Ella me decía: "Hija, haz tu trabajo tan bien hecho, que incluso cuando ya no estés aquí, éste hable por ti".

Eso es lo que quiero que hagan los niños que se sientan en los salones de clase hoy en día. Hagan su trabajo. Den lo mejor de sí mismos. Gradúense con honores. Recorran el escenario de extremo a extremo. 39 Rodríguez. 50 Garcías. Fantástico, digo yo. Háganlos practicar el "García" 50 veces. Eso me parece formidable. Eso es lo que nosotros somos. Nosotros no nos conformamos con el "así no más" y eso, "está bien de todas maneras".

Cuando fui invitada a la Casa Blanca, no paraba de decirme a mí misma, bueno, ¿y cómo fue que llegaste hasta aquí desde el Rincón del Diablo? Y entonces una mujer joven rompió el protocolo y corrió hasta donde yo estaba para decirme: "Coronel Kickbusch, usted probablemente no me reconoce, pero yo la escuché a usted hablar cuando estaba en el octavo grado. Ahora estoy aquí haciendo una pasantía. Gracias".

CONSUELO CASTILLO KICKBUSCH

ralph
DE LA VEGA

president and ceo
of at&t mobility and
consumer markets

presidente y
director ejecutivo
de at&t mobility
and consumer
markets

WHEN THE REVOLUTION IN CUBA TOOK PLACE we began to see our freedoms erode to the point that my parents felt like they needed to immigrate to the United States. At the time we viewed the United States as a beacon of hope and opportunity like many other immigrants. You had to leave everything behind. You had to

CON LA REVOLUCIÓN EN CUBA se empezaron a perder las libertades, hasta tal punto de que mis padres sintieron la necesidad de emigrar a los Estados Unidos. Al igual que muchos otros, veíamos a los Estados Unidos como un faro de esperanza y de oportunidad. Antes de poder salir había que dejarlo todo: la casa y todas las

New York City, June, 2011

leave your home, all your material possessions; you couldn't take anything with you. Essentially, you had to leave with the clothes on your back. But when we got to the Havana airport in July of 1962 we had a much more difficult decision to

posesiones materiales. Básicamente, había que irse con lo que uno llevaba puesto. Pero al llegar al aeropuerto de La Habana en julio de 1962, nos enfrentamos con una decisión aún más difícil. Cuando los militares examinaron nuestros documentos de emigración dijeron cinco palabras que cambiaron mi vida y la de mi familia para siempre. Esas cinco palabras fueron: "Sólo el niño puede salir".

Ahora que tengo dos hijos adultos, cuando recuerdo esos días pienso en lo difícil que debe haber sido para mis padres el tomar esa decisión. Mi papá hizo unas llamadas apresuradas a los Estados Unidos y encontró a unos amigos que se ofrecieron para cuidarme por lo que, pensaban, sería un par de días. Mi papá me dijo: "Ralph, no te preocupes, vamos a mandarte por adelantado. Va a ser como ir a pasar la noche en casa de un amigo". Subí al avión y no volví a ver a mis padres por cuatro años.

Esa decisión fue tan difícil que, cuando mi mamá vino a pasar con nosotros el Día de Acción de Gracias el año pasado, me llamó a un lado y me preguntó, "¿Ralph, crees que

make. When the militiamen looked at our exit papers they said five words that changed my life and my family's life forever. And those five words were, "Only the boy can go."

Now I have two sons. They're grown. But I look back to those days and think how difficult a decision that was for my parents to even consider. My dad made a few harried calls to the U.S. and found some friends that were willing to look after me for what they thought would be a couple of days. My dad said to me, "Ralph, don't worry, we're going to send you ahead. This is going to be like a sleepover." I got on the plane and I would not see my parents again for four years.

That decision was so difficult that when my mother came over for our last Thanksgiving, she pulled me aside and said, "Ralph, did I make the right decision?" I said, "Mom, that was over 40 years ago. Are you still thinking about it?" And I told her I would not change for one second that decision, that I appreciated the sacrifice that she and my father made.

I've never been involved in anything great in business or in personal life that didn't involve to some degree a great deal of sacrifice. I think

> WHEN THE MILITIAMEN LOOKED AT OUR EXIT PAPERS THEY SAID FIVE WORDS THAT CHANGED MY LIFE AND MY FAMILY'S LIFE FOREVER. AND THOSE FIVE WORDS WERE, "ONLY THE BOY CAN GO."

hice bien?" Y yo le dije: "Mamá, pero si eso fue hace más de 40 años. ¿Todavía piensas en ello?" Y luego le dije que no cambiaría esa decisión ni por un segundo y que aprecio el sacrificio que hicieron ella y mi papá.

En mi vida profesional o personal jamás he participado en algo verdaderamente importante que no haya implicado un gran sacrificio. Creo que deberíamos esforzarnos más en enseñar a los niños a valorar el sacrificio.

Le digo a la gente que éste debe ser un gran país si permite que un niño de 10 años llegue a sus costas solo, sin su familia, sin hablar el idioma, sin un centavo en el bolsillo, y que, sin embargo, se convierta en

RALPH DE LA VEGA

> I'VE NEVER BEEN INVOLVED IN ANYTHING GREAT IN BUSINESS OR IN PERSONAL LIFE THAT DIDN'T INVOLVE TO SOME DEGREE A GREAT DEAL OF SACRIFICE. I THINK WE CAN DO A BETTER JOB OF TEACHING OUR CHILDREN THE POWER OF SACRIFICE.

we can do a better job of teaching our children the power of sacrifice.

I tell people that it has to be a great country that allows a 10-year-old boy at the time to reach its shores by himself, with no family, without speaking the language, without a penny in his pocket, and yet today is the president and chief executive officer of AT&T Mobility, an organization with over 100 million customers and over $50 billion in revenues.

When I was in high school, my parents had just arrived from Cuba.

el presidente y director ejecutivo de AT&T Mobility, una empresa que cuenta con más de 100 millones de clientes y más de 50 mil millones de dólares en ingresos.

Cuando yo estaba en la secundaria, mis padres acababan de llegar de Cuba. Trataban de arreglárselas con lo poco que tenían para subsistir. No hablaban el idioma y no teníamos ninguna solvencia económica. Cuando fui a hablar con mi consejero sobre mi sueño de ser ingeniero, el consejero miró mis calificaciones, el nivel económico de mi familia, y me dijo que en vez de estudiar ingeniería debería estudiar para ser mecánico. Así es que dejé las clases de la secundaria y me inscribí en una escuela de mecánica para convertirme en el mejor mecánico posible—hasta que mi abuela llegó de Cuba.

Mi abuela era maestra de escuela. Recién llegada, me preguntó: "¿Cómo estás Ralph?" Y yo le dije: "Me va bien, abuela. Estoy estudiando para ser mecánico, pero en realidad quisiera ser ingeniero". Perpleja por mi explicación, me dio un consejo que nunca olvidé. "Ralph, no dejes que nadie te ponga limitaciones en

They were trying to make ends meet. They didn't speak the language. We didn't have any economic viability at all. When I went to talk to my high school counselor about my dream of becoming an engineer, the counselor looked at my grades, and he looked at my family's financial capability, and he told me that I should study to be a mechanic instead. So I stopped going to regular high school classes and enrolled in mechanic school to become the best mechanic I could be—until my grandmother arrived from Cuba.

 My *abuela* was a school teacher. When she first got here, she asked me, "How are you doing, Ralph?" And I said, "I'm doing pretty well, Grandma. I'm studying to be a mechanic but I really want to be an engineer." Perplexed by my explanation, she gave me a piece of advice that I never forgot. She said, "Ralph, don't let anybody put limitations on what you can achieve." I listened to my grandmother and got my engineering degree, which changed my life. That experience taught me how impactful one individual can be in a young person's life.

lo que quieres lograr". Escuché el consejo de mi abuela y obtuve mi título de ingeniero, lo que cambió el rumbo de mi vida. Esa experiencia me mostró el impacto que un individuo puede tener en la vida de una persona joven.

RALPH DE LA VEGA

raúl
YZAGUIRRE

presidential
professor,
arizona state
university

ambassador
designate to the
dominican republic

profesor
presidencial,
arizona state
university

embajador
designado
para república
dominicana

LA RAZA IS A TERM THAT ORIGINATED with a fellow named Juan Vasconcelos who analyzed our community and said, you know, we are a people of all the worlds, of all the countries, of all the nations. We're Arab, we're Jew, we're Caucasian, we're black, we're Indian, we're Native American. So we celebrate our diversity

LA RAZA ES UN TÉRMINO QUE SE ORIGINÓ con un señor llamado Juan Vasconcelos, quien analizó nuestra comunidad y dijo, saben ustedes, nosotros somos un tipo de gente que viene de todo el mundo, de todos los países, de todas las naciones. Somos árabes, judíos, caucásicos, negros, hindúes, y somos nativos americanos.

Los Angeles, April, 2010

and we term that reality, La Raza Cosmica, The Cosmic Race. We use the term raza to mean both culture and race.

 I used to ride in the back of a pickup with my father and my uncle

Por lo tanto, celebramos nuestra diversidad y a esa realidad le damos el nombre de Raza Cósmica. Utilizamos el término raza para referirnos a ambas cosas, la cultura y la raza.

 Yo solía viajar en la parte de atrás de una camioneta con mi papá y mi tío, y simplemente miraba hacia el cielo y decía: "¿Qué es la eternidad?" Y la pregunta que me hacía después de esa era: "¿Por qué estamos aquí?" Desde muy niño quise que mi vida tuviera sentido.

 Y desde entonces fui consciente que a la gente se la trataba de una manera diferente desde una temprana edad. Yo tengo primos anglosajones, por ambas partes de mi familia, y a ellos los trataban en forma diferente a mí. Eso me molestaba, que a ellos los atendieran primero, les prestaran más atención y les sonrieran más. Me molestaba ese tratamiento preferencial.

 Un señor llamado José Rodríguez comenzó a hablarme acerca del movimiento, del movimiento mexicano, el movimiento mexicano-americano, el movimiento por los derechos civiles de los latinos. Y me hablaba sobre un señor, el Dr. Héctor P.

> I USED TO RIDE IN THE BACK OF A PICKUP WITH MY FATHER AND MY UNCLE AND I'D JUST STARE UP IN THE SKY AND SAY, "WHAT IS ETERNITY?" AND THE QUESTION THAT CAME AFTER THAT WAS, "WHY ARE WE HERE?" AT A VERY EARLY AGE I WANTED TO HAVE MEANING IN MY LIFE.

and I'd just stare up in the sky and say, "What is eternity?" And the question that came after that was, "Why are we here?" At a very early age I wanted to have meaning in my life.

And I became aware that people were treated differently at a very early age. I have Anglo cousins on both sides of my parents and they got treated differently than I did. That bothered me. That they were waited on first. That they were given more attention. That they were smiled at more. That preferential treatment.

A fellow by the name of José Rodríguez began to talk to me about the movement, the Mexican movement, the Mexican-American movement, the civil rights movement of Latinos. And he talked about a fellow by the name of Dr. Hector P. García who was the founder of the American GI Forum. And the more he talked to me about what he did and the courage that it took for him to face up to the oppressors, the bigots, the more I said, "You know, that's the kind of life that has meaning."

When I was a young teenager organizing with Dr. García, they used to give you a certificate of appreciation. And it was just a little piece of paper.

García, quien era el fundador del American GI Forum. Y entre más me enteraba sobre lo que él hacía y de la valentía que se necesitaba para enfrentar a los opresores y a la gente intolerante, más pensaba: "Sabes, ese es el tipo de vida que tiene sentido".

De adolescente, trabajando como organizador con el Dr. García, solían darle a uno un certificado de reconocimiento. Tan sólo era un pedazo de papel. No había ningún proceso formal, sólo alguien decidía que uno debía recibir el papelito. Yo solía trabajar durísimo, y nunca recibí

RAÚL YZAGUIRRE

I USED TO BE VERY UPSET BECAUSE OUR COMMUNITY WASN'T AWARE OF HOW DISCRIMINATED IT WAS. THE EVIDENCE SUGGESTS THAT OTHER PEOPLE SEE DISCRIMINATION AGAINST US. AND WE DON'T REACT TO IT. BUT I'VE COME TO REALIZE THAT THAT'S A POSITIVE—THAT WE DON'T FEEL LIKE VICTIMS.

There was no formal process. It was just somebody deciding that you should get this little piece of paper. I used to work my tail off. And I never

un certificado de reconocimiento. Al principio me sentí devastado. Y me dije: "Sabes, esto es injusto. ¿Cómo puedo estar trabajando en favor de la justicia y estar haciéndolo desde una situación injusta?" Pero después pensé: "Un momento, un momento, un momento. ¿Por qué lo estás haciendo? ¿Para recibir atención? ¿Para que se te reconozca?"

Esto ya no es importante para mí. Lo que me importa es hacer las cosas. Eso es lo que me motiva. Eso es lo que me proporciona gran alegría y satisfacción.

A los latinos se les ve más negativamente que a cualquier otro grupo en este país. Yo vivía muy disgustado porque nuestra comunidad no tenía conciencia de lo discriminada que era. La evidencia sugiere que otra gente ve la discriminación que existe en contra nuestra. Y nosotros no reaccionamos ante ella. Pero he llegado a comprender que no sentirnos víctimas es algo positivo. La mentalidad de las víctimas es peligrosa, restrictiva, y además debilita. Ahora que nos vemos obligados a confrontar algunos actos que son muy anti-latinos,

got one of those certificates of appreciation. It devastated me at first. I said, "This is unjust. How can I be working for justice and be working in an unjust situation?" And then I said, "Wait a minute, wait a minute, wait a minute. Why are you doing this? Are you doing this to get attention? Are you doing this to get recognition?"

It's not important to me anymore. What's important to me is getting things done. That's what motivates me. That's what gives me a lot of joy and satisfaction.

Latinos are perceived more negatively than any other group in this country. I used to be very upset because our community wasn't aware of how discriminated it was. The evidence suggests that other people see discrimination against us. And we don't react to it. But I've come to realize that that's a positive—that we don't feel like victims. Victim mentality is dangerous and limiting and disempowering. Now that we're forced to confront some very anti-Latino acts, I think that combination of confidence and optimism and being hit in the face, slapped in the face, is gonna make us a much more aggressive, a much more confident and assertive community.

lo cual además implica ser abofeteados en la cara, creo que una combinación de confianza y de optimismo nos va a convertir en una comunidad mucho más agresiva, de mayor confianza en nosotros mismos, y más enérgica.

RAÚL YZAGUIRRE

biographies | biografías

Consuelo Castillo Kickbush is a retired colonel in the U.S. Army. She was the highest-ranking Hispanic woman in combat support and is now a community leader.

Henry Cisneros is a politician and businessman. A former mayor of San Antonio, Tex., he served as the U.S. Secretary of Housing and Urban Development from 1993 to 1997.

Sandra Cisneros is an award-wining American novelist, short-story writer, essayist, and poet. She received the MacArthur Foundation "Genius" grant in 1995. Millions of copies of her books have been sold in the United States and internationally. Her work has been translated into 20 languages.

César Conde is president of the Univision Networks at Univision Communications, Inc., the premier Spanish-language media company in the United States.

Ralph de la Vega is the president and CEO of AT&T Mobility and Consumer Markets.

Gloria Estefan is an American Grammy Award-winning singer, songwriter and actress known as the "Queen of Latin Pop." She is one of the top 100 bestselling artists with over 100 million albums sold worldwide.

Consuelo Castillo Kickbush es coronel retirada del ejército de los Estados Unidos. Ella era la mujer hispana de más alto rango en el área de soporte en combate y ahora es una líder comunitaria.

Henry Cisneros es un político y hombre de negocios. Ex-alcalde de San Antonio, Texas, fue Secretario de Vivienda y Desarrollo Urbano de los Estados Unidos desde 1993 hasta 1997.

Sandra Cisneros es una galardonada novelista, escritora de historias cortas, ensayista y poeta, nacida en los Estados Unidos. En 1995 recibió la beca "Genius" de la Fundación MacArthur. Se han vendido millones de copias de sus libros en los Estados Unidos, y a nivel internacional. Su obra ha sido traducida a unos 20 idiomas.

César Conde es presidente de la Cadena Univisión de la compañía Univisión Communications, Inc., la compañía de medios de comunicación en español líder en los Estados Unidos.

Ralph de la Vega es el presidente y Director Ejecutivo de Movilidad y Mercados del Consumidor de AT&T.

Gloria Estefan es una cantante ganadora de varios premios Grammy, compositora y actriz estadounidense, conocida como la "Reina del Pop Latino". Se encuentra entre las 100 artistas más vendidas con más de 100 millones de álbumes vendidos en todo el mundo.

Emilio Estefan is a 14-time Grammy Award-winning music producer and songwriter and the founder of the entertainment empire Estefan Enterprises.

Giselle Fernández is a philanthropist and American television journalist. Appearances on network television include reporter and guest anchor for CBS News, NBC Today, NBC Nightly News and regular host for Access Hollywood.

America Ferrera is an American actress of Honduran descent best known for playing the lead role in the television comedy series *Ugly Betty*. She has won several awards, including an Emmy and Golden Globe.

Nely Galán is an independent producer and former president of entertainment for Telemundo. She created and executive-produced the FOX reality series *The Swan*.

José Hernández is an American engineer of Mexican descent and former NASA astronaut.

John Leguizamo is a Colombian-American actor, comedian and voice artist.

Emilio Estefan es un productor musical y compositor que ha ganado el premio Grammy en 14 ocasiones, y fundador del imperio de entretenimiento Estefan Enterprises.

Giselle Fernández es una filántropa y reportera de televisión estadounidense. Ha trabajado como reportera y presentadora invitada en las cadenas de televisión para los programas de noticias de CBS, NBC Today, Nightly News de NBC y es la presentadora habitual de Access Hollywood.

América Ferrera es una actriz estadounidense de ascendencia hondureña, principalmente conocida por su papel principal en la comedia de televisión *Ugly Betty*. Ha ganado varios premios, incluidos un Emmy y un Globo de Oro.

Nely Galán es una productora independiente y antigua presidenta de entretenimiento de Telemundo. Ella fue la creadora y productora ejecutiva de la serie 'reality' de FOX, *The Swan* (El cisne).

José Hernández es un ingeniero estadounidense de ascendencia mexicana y antiguo astronauta de la NASA.

John Leguízamo en un actor, comediante y artista del doblaje colombo estadounidense.

Eva Longoria is an American actress best known for playing Gabrielle Solis on the television series *Desperate Housewives*. She is also a successful entrepreneur and producer.

Robert Menéndez is a U.S. senator from New Jersey. He started his career as a school board member at the age of 19, served as mayor and as a state legislator in New Jersey.

Dr. Marta Moreno Vega is the founder of the Caribbean Cultural Center African Diaspora Institute and former director of the Association of Hispanic Arts and El Museo del Barrio, New York's leading Latino cultural institution. She holds a doctorate in Yoruba Philosophy in the Diaspora from Temple University.

Janet Murguía is the president and CEO of the National Council of La Raza, the largest national Hispanic civil rights and advocacy organization in the United States.

Chi Chi Rodríguez is a professional golfer and the first Puerto Rican to be inducted into the World Golf Hall of Fame.

Pitbull is the stage name of Armando Christian Pérez, an international pop star. He is an American rapper, singer-songwriter and record producer.

Eva Longoria es una actriz estadounidense mejor conocida por su papel como Gabrielle Solis en la serie de televisión *Desperate Housewives*; también es una exitosa empresaria y productora.

Robert Menéndez es Senador de los Estados Unidos por el estado de New Jersey. Su carrera comenzó como miembro de la junta directiva de su escuela a los 19 años de edad. Ha sido alcalde y legislador estatal en New Jersey.

La Dra. Marta Moreno Vega es la fundadora del Instituto del Centro Cultural Caribeño de la Diáspora Africana (Caribbean Cultural Center African Diaspora Institute) y antigua directora de la Asociación de Artes Hispánicas y El Museo del Barrio, la institución cultural latina más destacada de Nueva York. Tiene un doctorado en Filosofía Yoruba de la Diáspora de la Universidad Temple.

Janet Murguía es la presidenta y Directora Ejecutiva del Consejo Nacional de La Raza, la organización hispana nacional más grande de derechos civiles y apoyo en los Estados Unidos.

Chi Chi Rodríguez es un golfista profesional y el primer puertorriqueño en ser admitido al Salón de la Fama del Golf Mundial (World Golf Hall of Fame).

Pitbull es el nombre escénico de Armando Christian Pérez, una estrella del pop internacional. Él es un rapero, cantante-compositor y productor discográfico estadounidense.

Anthony D. Romero is the first Hispanic and openly gay executive director of the American Civil Liberties Union (ACLU).

Eddie "Piolín" Sotelo is a Mexican radio personality. He was ranked by the *LA Times* as one of the 100 most powerful people in Southern California.

Sonia Sotomayor is an Associate Justice of the U.S. Supreme Court. She is the Court's 11th justice, its first Hispanic justice and its third female justice.

Julie Stav is a financial guru, financial planner, educator, broker and *New York Times* best-selling author. She hosts an acclaimed national radio show, "Tu Dinero con Julie Stav."

Christy Turlington Burns is an American model whose successful career has spanned three decades. She is also a businesswoman and film director.

Raúl Yzaguirre is the U.S. Ambassador to the Dominican Republic and the former president and CEO of the National Council of La Raza.

Anthony D. Romero es el primer director ejecutivo hispano, abiertamente gay, del *American Civil Liberties Union* (ACLU) o la Unión Estadounidense de Libertades Civiles.

Eddie "Piolín" Sotelo es mexicano y una conocida personalidad de la radio. Fue clasificado por el *LA Times* como una de las 100 personas más poderosas del sur de California.

Sonia Sotomayor es una Juez Asociada de la Corte Suprema de los Estados Unidos. Ella es la magistrada número 11 de la Corte, la primera magistrada hispana y la tercera mujer magistrada de ésta misma.

Julie Stav es una gurú y planificadora financiera, una educadora, corredora de bolsa y autora de éxito que aparece en la lista del *New York Times*. Es la presentadora del aclamado programa nacional de radio: "Tu Dinero con Julie Stav".

Christy Turlington Burns es una modelo estadounidense cuya exitosa carrera ha durado tres décadas; también es una mujer de negocios y directora de cine.

Raúl Yzaguirre es el embajador de los Estados Unidos para la República Dominicana y antiguo presidente y Director Ejecutivo del Consejo Nacional de La Raza (National Council of La Raza).

acknowledgments | agradecimientos

Soon after *The Black List* project began in 2006, one of our consigliere, Chris McKee, thought up OneMillionStories.org. It was a clever URL that we hoped would one day serve as an online repository encompassing a wide range of interviews, not just of the African-American cultural icons we were busy shooting then, but of other subjects for new film ideas down the road. We imagined documentaries on women, Latinos, the LGBT community... great stories on identity, struggle and achievement.

When *The Black List: Volume 1* aired on HBO in August 2008, we were encouraged to make another volume. "So-and-so should be in *The Black List*!" "Why didn't you include what's-her-name?" "My aunt is amazing. She should be in your film." We took it all to heart and with the support of HBO's fabulous Sheila Nevins and Lisa Heller, we produced Volumes 2 and 3. The remarkable Elvis Mitchell conducted all 50 interviews.

Ready to explore our larger vision, *The Latino List* project came about when another highly regarded consigliere, Payne Brown, arranged a sit down with a powerful D.C. "family" known as the Brown Beauties. We met these mysterious women—Ingrid Duran, Catherine Pino and Susan Gonzales—in a neutral location...my kitchen. (Apparently, security in Atlantic City couldn't be arranged on such short notice.) The Brown Beauties turned out to be just that and more. They were passionate about the importance and need for this film on Latinos. I got to know Ingrid, Catherine and Susan very well over time. *¡Son fabulosas y las amo mucho!*

Lists, of course, were made, and the complexity of the endeavor was discussed. In *The Black List* we wanted an equal balance of men and women and a wide range of professions: artists, musicians, business people,

Poco después de que comenzara el proyecto *The Black List* en el año 2006, a uno de nuestros consejeros, Chris McKee, se le ocurrió la idea de montar OneMillionStories.org. Ésta fue una dirección de internet o URL ingeniosa, la cual tuvimos la esperanza de que un día sirviera como una especie de depósito en línea que abarcara una amplia variedad de entrevistas, no sólo para los íconos culturales africano-americanos, a quienes estábamos ocupados filmando, sino de otros temas para darnos nuevas ideas de películas a lo largo del camino. Nos imaginamos documentales sobre mujeres, latinos, la comunidad LGBT... grandes historias sobre identidad, luchas y logros.

Cuando *The Black List: Volumen 1* salió al aire en HBO en agosto de 2008, nos animaron a continuar con el siguiente volumen. "¡Tal y cual deben estar en *The Black List*!" "¿Por qué no incluyeron a 'cuál es su nombre'?" "Mi tía es una persona increíble. Ella debería estar en su documental." Nosotros nos lo tomamos muy en serio y con el apoyo de las fabulosas Sheila Nevins y Lisa Heller de HBO, produjimos los Volúmenes 2 y 3. El excepcional Elvis Mitchell llevó a cabo las 50 entrevistas.

Listos para explorar nuestra visión más amplia, el proyecto *The Latino List* surgió cuando otra muy altamente apreciada consejera, Payne Brown, organizó una reunión con una poderosa "familia" del D.C. conocida como las *Brown Beauties* (Las bellezas morenas). Conocimos a estas misteriosas mujeres —Ingrid Durán, Catherine Pino y Susan Gonzáles— en un lugar neutral... mi cocina. (Aparentemente, no era posible organizar en Atlantic City los aspectos de seguridad con tan poca anticipación.) *Las Brown Beauties* resultaron ser no sólo eso sino mucho más. Las apasionaba la importancia y necesidad de este documental acerca de los

religious figures, politicians and athletes. *The Latino List* required the same juggling, but the specificity of national origin or descent added a further complexity to the mix. Still, the overriding question we sought to answer was what "Latino" meant in our country today.

For me, it was simple at first, and became a much more complicated and richer dynamic. I grew up in Miami, and in my youth, Latino meant Cuban. I knew all about the food, the slang, the music, the right wing politics, Etan Patz, Marielitos, Calle Ocho, and of course, Fidel. When I moved to New York City to study at Columbia University, I encountered an entirely different Latino community: Puerto Ricans. I tasted different food, learned new slang, listened to other music, and mingled in Spanish Harlem. For graduate school, I moved to Los Angeles, and...you get the picture: Mexicans. Here was yet another *cultura* Latina to absorb. Finally, in 1978, Karin and I returned to New York and moved to the East Village, aka, La Loisaida, to raise our family.

The Latino List expanded further my understanding and appreciation of the enormity of Latino America. A few of the subjects were friends, like, Christy Turlington Burns and John Leguizamo, both of whom I had photographed in the past. But others, like the courageous Raúl Yzaguirre, the eloquent Giselle Fernández and the inspiring Sonia Sotomayor, were exciting to meet. Emilio and Gloria Estefan made me homesick for Miami as we shot and interviewed them during a dreary New York winter! Overall, I was honored to get a glimpse into each of our subjects' remarkable worlds and equally honored to have them sit for my camera.

To interview *The Latino List's* disparate group, we were blessed to have the extraordinary Latina legend, Maria Hinojosa. Maria knew how latinos. Con el tiempo pude conocer bastante bien a Ingrid, a Catherine y a Susan. ¡Son fabulosas y las amo mucho!

Claro está, hicimos listas y se discutió la complejidad de la empresa. En *The Black List* queríamos que hubiera un balance equitativo de hombres y mujeres y que estuvieran representadas una amplia variedad de profesiones: artistas, músicos, gente de negocios, figuras religiosas, políticos y atletas. *The Latino List* requirió los mismos malabarismos, aunque especificar la nacionalidad o descendencia de los participantes le añadió una mayor complejidad a la mezcla. De todos modos, la pregunta primordial para la cual buscábamos respuesta era qué significaba el término "latino" hoy en día en nuestro país.

Al principio a mí me pareció sencillo, pero se convirtió en algo mucho más complicado y dinámicamente rico. Yo crecí en Miami, y en mi juventud, latino quería decir cubano. Yo conocía todo, la comida, la jerga, la música, la política de derecha, Etan Patz, los Marielitos, la Calle Ocho, y por supuesto, Fidel. Cuando me trasladé a Nueva York para estudiar en la Universidad de Columbia, me encontré con una comunidad latina completamente diferente: los puertorriqueños. Probé una variedad diferente de comidas, aprendí una jerga nueva, escuché otro tipo de música y socialicé en el Harlem hispano. Para los estudios de posgrado, me trasladé a Los Ángeles, y... ya estarán captando ustedes la idea: aquí eran los mexicanos, otra cultura latina más que absorber. Finalmente en 1978, Karin y yo regresamos a Nueva York, nos mudamos al East Village, también conocida como La Loisaida, para criar allí a nuestra familia.

The Latino List me permitió ahondar en mis conocimientos y ampliar mi apreciación sobre la enormidad de Latinoamérica. Algunos de los participantes, como Christy Turlington Burns y John

ACKNOWLEDGMENTS

to get beneath the surface story and she could do it in two languages! In addition, the amazing Sandra Guzmán graciously made herself available for pinch-hitting.

My mother always said, "No one can be thanked enough" (including her). I want to personally thank Erasmo Guerra for his tremendous work on this book. He came to us on the recommendation of the incomparable Sandra Cisneros, who said, "Erasmo is the best editor in the world." Erasmo brought in the versatile Carolina Valencia to translate into Spanish. My long-time literary agent (and legendary sailor) Scott Waxman graciously introduced us to editor Scott Gummer and his Luxury Custom Publishing team, including publisher Peter Gotfredson, creative director Nate Beale and designer Tiffani Fleming, all of whom lost sleep getting this book out on time. Thank you, thank you.

From my studio, thanks go out to our WASPy editor, Charles Watt Smith, as well as uber-editor, Benjamin Gray. Big hugs to *mayordomo* Beauregard Houston-Montgomery, ABC specialist Daphne Farganis and makeup queen Jackie Sanchez for their artistry. Techno-wiz Maxwell Andrews prepared the portraits for this book and the Brooklyn Museum exhibition. Arnold Lehman, museum director, and a great supporter of my portraiture, exhibiting both *The Black List* and *The Latino List* images, deserves special thanks, as do Lisa Small, curator, and Paul Johnson, deputy director for development.

Freemind Ventures' godfather, Michael Slap Sloane, (a Vito Corleone-like figure, who can only be reached in Philadelphia on Skype) is a great friend with wise advice. Unflappable Tommy Walker (and boy have I tried), did

Leguízamo, eran amigos, a quienes había tenido la oportunidad de fotografiar en el pasado. Pero fue emocionante conocer a otros, como el valiente Raúl Yzaguirre, la elocuente Giselle Fernández y la inspiradora Sonia Sotomayor. Emilio y Gloria Estefan me hicieron sentir nostálgico de Miami cuando hicimos la sesión fotográfica y los entrevistamos durante ¡un gris invierno neoyorkino! En términos generales, me sentí honrado de poder vislumbrar un poquito del excepcional mundo de cada uno de los participantes, e igualmente honrado de que hubieran posado frente a mi cámara.

Para llevar a cabo las entrevistas de este heterogéneo grupo de gente que compone *The Latino List*, tuvimos la bendición de contar con una extraordinaria leyenda latina, María Hinojosa. María supo cómo profundizar en las historias e ir más allá de la superficie y jademás pudo hacerlo en los dos idiomas! Además, estaba la increíble Sandra Guzmán, quien gentilmente se puso a nuestra disposición para reemplazarnos cuando hubiera la necesidad.

Mi madre siempre decía: "A nadie se le puede agradecer lo suficiente", (incluyéndola a ella). Quiero agradecerle personalmente a Erasmo Guerra por su estupendo trabajo en la realización de este libro. Él llegó a nosotros por recomendación de la incomparable Sandra Cisneros, quien dijo: "Erasmo es el mejor editor del mundo". Erasmo, a su vez, trajo a la versátil Carolina Valencia para traducir el libro al español. Mi agente literario de muchos años (y marinero legendario) Scott Waxman, nos presentó gentilmente a Scott Gummer y a su Luxury Custom Publishing equipo, incluido el editor Peter Gotfredson y el director creativo Nate Beale, y diseñadora Tiffani Fleming quienes han perdido muchas horas de sueño con el fin de sacar este libro a tiempo. Gracias, gracias.

Agradecimientos también, desde mi estudio, para nuestro editor WASPy (blanco, anglosajón

a brilliant job organizing the shoots for *The Latino List*, both in New York and across the country. Thank you, Michael and Tommy.

Finally, I am profoundly grateful to AT&T for its support of *The Latino List* at the Brooklyn Museum and, through AT&T's Tanya Lombard, *The Black List* at The National Portrait Gallery. Exhibitions in these great museums will allow hundreds of thousands of Americans to view both projects. I would also like to thank Norelie García at AT&T for believing in all of us and for her hard work that truly made this book possible.

So many tremendously talented Latinos deserve recognition and I'm confident that we will include more of them in future volumes. For now, I hope you enjoy *The Latino List* as much as I enjoyed working on it with everyone mentioned above!

—Timothy Greenfield-Sanders

y protestante), Charles Watt Smith, así como para nuestro súper-editor, Benjamin Gray. Un gran abrazo para el *mayordomo* Beauregard Houston-Montgomery, ABC especialista Daphne Farganis y para la reina del maquillaje, Jackie Sánchez, por su gran maestría. El experto en tecnología Maxwell Andrews preparó los retratos que aparecen en este libro y en la exhibición del museo de Brooklyn. Arnold Lehman, el director del museo y un gran entusiasta de mi fotografía, quien ha hecho exhibiciones de las imágenes tanto de *The Black List* como *The Latino List*, merece un agradecimiento especial, al igual que Lisa Small, la curadora, y Paul Johnson, el sub-director de desarrollo.

El padrino de Freemind Ventures, Michael Slap Sloane, (una figura a lo Vito Corleone, a quien sólo se le puede conseguir por Skype en Filadelfia) es un gran amigo y sabio consejero. El imperturbable Tommy Walker (¡y vaya si lo he intentado!), realizó un trabajo brillante organizando el rodaje de *The Latino List*, tanto en Nueva York como a lo largo del país. Gracias, Michael y Tommy.

Finalmente, me siento profundamente agradecido con AT&T y con Norelie García por el apoyo que le prestó a *The Latino List* en el Museo de Brooklyn y, con Tanya Lombard, también de AT&T, por apoyar la exhibición de *The Black List* en The National Portrait Gallery. Las exhibiciones en estos grandes museos permitirán a miles de personas ver las fotografías de ambos proyectos. También me gustaría agradecerle a Norelie por haber creído en todos nosotros y por su gran dedicación la cual hizo que este libro fuera posible.

Tantos latinos, con un inmenso talento, merecen ser reconocidos. Tengo confianza de que podremos incluir muchos más de ellos en volúmenes futuros. Por lo pronto, espero que disfruten *The Latino List* tanto como yo disfruté trabajando en su realización ¡con todos los arriba mencionados!

—Timothy Greenfield-Sanders

ACKNOWLEDGMENTS

We would like to recognize all of those who contributed to this unprecedented project, which we hope will seed positive conversations about Latinos in the United States. The purpose of this project is to showcase the contributions Latinos have made to this country. Through the film, we experience their personal struggles, rejoice in their perseverance and celebrate their leadership and success.

The documentary and book, museum tour and educational outreach program create a platform for Latinos and Latinas to serve the larger community, motivating young people and future leaders by reflecting the personal stories shared by many Latinos around the country.

Three years ago, Payne Brown of Freemind Ventures approached us about partnering on the Latino version of the very successful *The Black List* project. We had seen *The Black List* documentary and book and quickly realized that creating the Latino version was an opportunity to generate positive conversation about the community. The timing couldn't have been better, given the barrage of negative media attention across the country.

The three of us decided to formally work on this project together and created a Latina production company, Brown Beauty Productions, LLC. Brown Beauty then partnered with Freemind Ventures, including Payne Brown, Timothy Greenfield-Sanders, Michael Sloane and Tommy Walker to become Freemind Beauty for the purposes of creating *The Latino List* documentary, book and education program.

We were driven to change the conversation about Latinos, particularly as the immigration debate continued and 2010 census figures noted that the Latino population was growing at exponential rates. We were determined to share positive stories of motivation, perseverance and humility of Latinos and the contributions they've made.

Nos gustaría dar un reconocimiento a todos aquellos que contribuyeron en este proyecto sin precedentes, el cual esperamos haga germinar comentarios positivos sobre los latinos en los Estados Unidos. El propósito de este proyecto es presentar las contribuciones de los latinos a este país. A través del documental, nosotros vivimos sus luchas personales, nos alegramos con su carácter perseverante, y celebramos su liderazgo y sus triunfos.

El documental y el libro, la visita guiada del museo, y el programa de divulgación educativa crean una plataforma para que los latinos y latinas sirvan a la comunidad en general, motivando a la gente joven y a los líderes futuros a reflexionar sobre las historias personales compartidas por muchos latinos a todo lo ancho y largo del país.

Hace tres años, Payne Brown de la compañía Freemind Ventures nos abordó para preguntarnos si nos interesaba asociarnos para crear la versión latina del muy exitoso proyecto *The Black List*. Habíamos visto el documental y el libro de *The Black List* e inmediatamente nos dimos cuenta de que crear la versión latina era una gran oportunidad para generar comentarios positivos sobre la comunidad. El momento escogido no podía ser mejor, dado el torrente de atención negativa de los medios a lo largo del país.

Las tres decidimos trabajar juntas formalmente en este proyecto y con ese fin creamos una compañía de producción latina llamada Brown Beauty Productions, LLC. Brown Beauty entonces se asoció con Freemind Ventures, incluyendo a Payne Brown, Timothy Greenfield Sanders, Michael Sloane y Tommy Walker convirtiéndose en Freemind Beauty con el propósito de realizar el documental, el libro y el programa educativo llamado *The Latino List*.

Nos sentimos motivadas a cambiar los comentarios sobre los latinos, especialmente

We sat down and pondered the challenge. Over many dinners and meetings, we looked at one another and said, "How are we going to do this? We have so many great stories to tell."

We reached out to Latino icons, people we knew who would be willing to share their stories, folks like Henry Cisneros, Emilio and Gloria Estefan, Giselle Fernández, José Hernández, Raúl Yzaguirre, Eva Longoria, Chi Chi Rodríguez and Justice Sotomayor. As we continued the project, we easily engaged others who understood the impact of this documentary film on all Americans. Their amazing stories were drawn out through interviews conducted by Maria Hinojosa and their true spirits were captured in portraits taken by photographer and director, Timothy Greenfield-Sanders.

As we approached the completion of the film and book, we looked at one another again and said, "We did it. We can't believe it—but we did it." Without the unwavering support of our friends and family, we would not be making this unique contribution to our community and the country. We will forever be thankful to Freemind Ventures for the opportunity and confidence in three Latinas who had never charted the waters of film production. We will also forever be grateful to all of those who participated in the documentary and book. With great respect and thanks, we are proud to have a place in history together.

A huge thank you to Maria Hinojosa who agreed to work with us from the onset. Her passion and vision for this project were an incredible inspiration to all of the interviewees and us. Her incredible skill in drawing out the feelings and words from our interviewees was amazing, even bringing many of them to tears!

We also could not have done this without our dear friend Sandra Guzmán, who filled in when mientras continuaba el debate sobre la inmigración y las cifras del Censo 2010 concluían que la población latina estaba creciendo a niveles exponenciales. Estábamos decididas a compartir historias latinas positivas de motivación, perseverancia y humildad, además de sus contribuciones.

Nos sentamos y reflexionamos sobre el desafío. Durante muchas cenas y reuniones, nos mirábamos la una a la otra y decíamos: "¿Y cómo vamos a hacer esto? Tenemos tantas grandes historias que contar".

Nos pusimos en contacto con los íconos latinos, con gente que sabíamos deseaba compartir sus historias, gente como Henry Cisneros, Emilio y Gloria Estefan, Giselle Fernández, José Hernández, Raúl Yzaguirre, Eva Longoria, Chi Chi Rodríguez y la magistrada Sotomayor. A medida que continuamos trabajando en el proyecto, fácilmente pudimos involucrar a otros que comprendieron el impacto que este documental iba a tener en todos los estadounidenses. Sus increíbles historias fueron obtenidas a través de las entrevistas que condujo María Hinojosa, y sus verdaderos espíritus fueron captados en los retratos tomados por el fotógrafo y director, Timothy Greenfield-Sanders.

Cuando estábamos por terminar la película y el libro, nos miramos la una a la otra de nuevo, y dijimos: "Lo logramos. No lo podemos creer, pero lo logramos". Sin el inquebrantable apoyo de nuestros amigos y de nuestra familia, no estaríamos presentando esta contribución única a nuestra comunidad y a nuestro país. Estaremos eternamente agradecidas a Freemind Ventures por la oportunidad y la confianza que depositaron en tres latinas que nunca habían pisado el terreno desconocido de la producción cinematográfica. También estaremos eternamente agradecidas con todos aquellos que participaron en el documental y en el libro. Con gran respeto

ACKNOWLEDGMENTS

needed and also brought her wonderful ability to bring these stories to life.

Through this process we have become a family with Freemind Ventures and our lives will forever be changed. Timothy Greenfield-Sanders welcomed us into his world, his home and his life and for that we are forever grateful and appreciative of his friendship and generosity. Mike Sloane taught us the business behind making a film and was a steadfast pillar of support throughout the process. Tommy Walker kept the trains running on time, the crews fed and always with his wonderful sense of humor, charm and genuine care for all of us. Daphne Farganis never, ever let us lose sight of the importance of the educational component of this project and sharing it with young people in classrooms across the country. Payne Brown brought us to the table to make this dream possible. We love you, Freemind Ventures.

A special thanks to the HBO team! Under the leadership of Lisa Heller and Lucinda Martínez, they agreed to support the amazing and creative work of Timothy Greenfield-Sanders and this powerful project by airing this film on HBO and HBO Latino and putting resources into screenings across the country. HBO's enthusiasm for *The Latino List* was intoxicating!

We would also like to thank AT&T and Norelie García, associate vice president for federal public affairs, for her belief and steadfast commitment to this project. The commitment and excitement of AT&T validated that Freemind Beauty was about to spawn conversation, motivate Latinos, educate all Americans and create history.

To the real team behind Freemind Beauty, who put in countless hours of work to ensure we had a top-notch film and book, we would like to thank: Maxwell Andrews, Charlie Smith, Scott Waxman, and Beauregard Houston-Montgomery

y agradecimiento, nos sentimos compartiendo con ellos un momento histórico.

Un inmenso agradecimiento para María Hinojosa quien aceptó trabajar con nosotras desde el comienzo. Su pasión y su visión para con este proyecto fueron una fuente de inspiración increíble para todos los entrevistados, tanto como para nosotras. Su habilidad increíble para extraer los sentimientos y las palabras de nuestros entrevistados fue asombrosa, ¡incluso hasta hizo derramar lágrimas a varios de ellos!

Tampoco hubiéramos podido realizar este proyecto sin nuestra querida amiga Sandra Guzmán, quien nos sustituyó cuando fue necesario, y trajo a colación su maravillosa habilidad para darle vida a estas historias.

A través de este proceso nos hemos convertido en una sola familia con Freemind Ventures y nuestras vidas habrán cambiado para siempre. Timothy Greenfield-Sanders nos dio la bienvenida a su mundo, a su casa, y a su vida y por ello estaremos siempre agradecidas y apreciamos su amistad y generosidad. Mike Sloane nos enseñó el arte que implica la creación de una película y fue un firme pilar de apoyo a lo largo del proceso. Tommy Walker mantuvo todo funcionando a la perfección y los equipos de filmación bien alimentados, haciendo gala de un gran sentido del humor, siendo encantador y demostrando un sentimiento genuino de querer cuidarnos. Daphne Farganis nunca nos dejó perder la perspectiva de la importancia del componente educativo de este proyecto al compartirlo al mismo tiempo con gente joven en los salones de clase a lo largo del país. Payne Brown nos condujo hacia la mesa para hacer posible este sueño. Freemind Ventures, ¡los amamos!

¡Un agradecimiento muy especial para el equipo de HBO! Bajo el liderazgo de Lisa Heller y Lucinda Martínez, ellas decidieron apoyar el increíble trabajo creativo de Timothy Greenfield-Sanders

for making sure that we were always fed; Jackie Sanchez for making everyone look fabulous; Iddo Arad and Lisa Davis for keeping us out of trouble; and finally to Karin Greenfield-Sanders for opening your home to us, for tolerating the endless interruptions while you were at your lake house and for your support and guidance.

Finally, we would like to thank: Peter Gotfredson, publisher; Scott Gummer, executive editor; Nate Beale, creative director; Tiffani Fleming, designer; for getting this done with lightening speed. Also, a special thank you to Erasmo Guerra for editing and Carolina Valencia for the Spanish translation.

—*Catherine, Ingrid and Susan*
Brown Beauty Productions

y este poderoso proyecto al presentar este documental en HBO y en HBO Latino y procurando los recursos para hacer posibles las presentaciones por todo el país. ¡El entusiasmo de HBO por *The Latino List* fue embriagador!

También quisiéramos agradecer a AT&T y a Norelie García, la vicepresidenta asociada para asuntos públicos federales, por su confianza y su firme compromiso con este proyecto. El compromiso y la emoción de AT&T confirman que Freemind Beauty estaba a punto de generar conversaciones, motivar a los latinos, educar a todos los estadounidenses, y hacer historia.

Al verdadero equipo detrás de Freemind Beauty, y a aquellos quienes trabajaron incontables horas para asegurarse que el documental y el libro fueran de la mejor calidad posible, nos gustaría agradecer a: Maxwell Andrews, Charlie Smith, Scott Waxman y Beauregard Houston-Montgomery por asegurarse que siempre tuviéramos comida; a Jackie Sánchez por hacer que todo el mundo luciera fabuloso; a Iddo Arad y a Lisa Davis por mantenernos fuera de problemas; y finalmente a Karin Greenfield-Sanders por abrirnos su casa, tolerar las infinitas interrupciones mientras se encontraban en su casa del lago, y por su apoyo y guía.

Finalmente, queremos agradecer a: Peter Gotfredson, editor; Scott Gummer, director ejecutivo; Nate Beale, director creativo; Tiffani Fleming, diseñadora; por la realización de este libro a la velocidad del rayo. También, un agradecimiento especial a Erasmo Guerra por su papel como editor del libro y a Carolina Valencia por la traducción del texto al español.

—*Catherine, Ingrid y Susan*
Producciones Brown Beauty

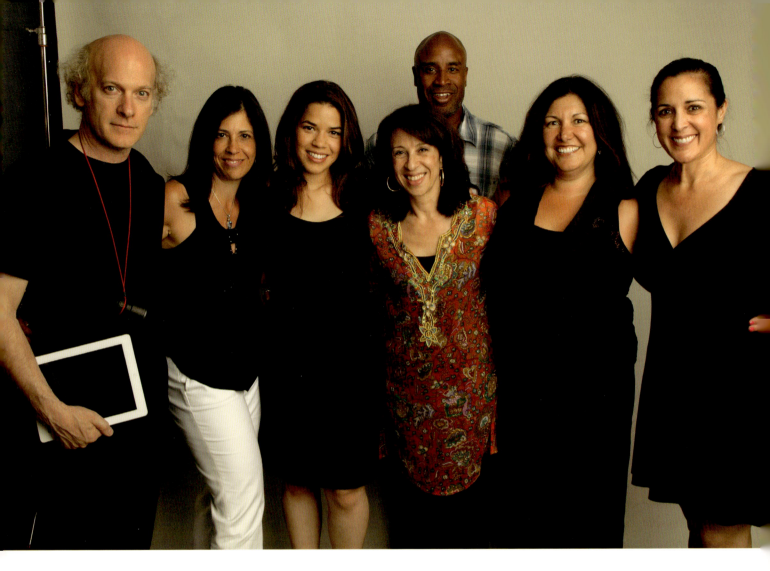

Copyright (c)2011 Freemind Beauty LLC, Timothy Greenfield-Sanders

Master portraits (c) Timothy Greenfield-Sanders

All rights reserved, including the right to reproduce this book or portions thereof in any form whatsoever.
For more information address
Freemind Beauty, LLC
c/o Lisa Davis
Frankfurt Kurnit Klein & Selz, PC
488 Madison Avenue 10th Floor
New York, NY 10022.

Designed by Luxury Custom Publishing: Nate Beale, creative director and Tiffani Fleming, designer

Library of Congress Cataloging-in-Publication Data available

ISBN: 978-0-9833033-0-5

Printed in Iceland
10 9 8 7 6 5 4 3 2 1

LUXURY CUSTOM PUBLISHING
3920 Conde Street, San Diego, CA 92110
www.luxurycustompublishing.com

Presented by